HANGJIA
DAINIXUAN

行家带你选

银　器

姚江波 ／ 著

中国林业出版社

图书在版编目(CIP)数据

　　银器/姚江波著. - 北京：中国林业出版社，2019.6
　　（行家带你选）
　　ISBN 978-7-5038-9975-1

　　I.①银…　II.①姚…　III.①金银器（考古）-鉴定-中国
IV.① K876.434

　　中国版本图书馆 CIP 数据核字(2019)第 047393 号

策划编辑　徐小英
责任编辑　徐小英　梁翔云
美术编辑　赵　芳　刘媚娜

出　　版　中国林业出版社(100009 北京西城区刘海胡同7号）
　　　　　　http://www.forestry.gov.cn/lycb.html
　　　　　　E-mail:forestbook@163.com 电话：(010)83143515
发　　行　中国林业出版社
设计制作　北京捷艺轩彩印制版技术有限公司
印　　刷　北京中科印刷有限公司
版　　次　2019 年 6 月第 1 版
印　　次　2019 年 6 月第 1 次
开　　本　185mm×245mm
字　　数　161 千字（插图约 360 幅）
印　　张　9.5
定　　价　65.00 元

925 银镯子

红绿宝石银吊坠

银锭·民国

◎ 前 言

　　白银是财富的象征，具有储值和投资的双重功能，在历史上曾经作为一般等价物，即货币出现过，当然主要是用于大宗的货物交易。一个国家的白银储备也代表着这个国家的财力，无论帝王将相、市井百姓，对其趋之若鹜。银器是指用银为材料制作而成的器皿。市场上极纯的银是不存在的。没有任何杂质，纯度达到100%的银子，目前的科技很难达到，但已无限接近，纯度较高，含银量能达到99.99%。关于银器的纯度通常使用色银来表述，主要就是调节银的软硬程度，在首饰银器中加入其他的金属，以达到制作首饰的目的。如98银，就是含银量较高，达到98%，其中加入了2%的纯铜；925银，加入了7.5%的纯铜，较有利于塑形。在当代银器的标签上，一般都标明数值，如925银等。人们用银制作成各种各样的饰品、镶嵌品、餐具、酒器、明器等，一些用于佩戴、一些用于制作器皿或品酒查毒，还有些是随葬的明器，赋予了银器许多新的功能。银器在商周时期就产生了，秦汉以降，直至明清，产生了众多的器物造型，如银币、耳坠、耳钉、耳环、银铃、银锁、项圈、顶针、带铐、银盒、银簪、银坠、银盏、银勺、腰带、银钏、银塔、银带、银梳、银签、银锭、银环、银钗、戒指、银童、银鱼、生肖、项链、手串等都有见，造型隽永，雕刻凝练，琳琅满目，精品力作频现。只是古代银器主要以小器为主，大器很少见，这可能与古代的银冶炼技术及采矿能力有限有关。当代银器在数量、种类、体积大小等各个方面均超越古代，特别是摆件，出现了犹如真马大小的银马、麒麟等，精美绝伦，非常震撼。这显然得益于现代化的采矿技术。总之，银器在中国流行最广，几乎贯穿了整个中国古代

银铃·清代

银链莫莫红珊瑚兔子吊坠

史的全过程，精品力作，犹如灿烂星河，群星璀璨。但也有相当多的古代银器没有大规模地流行，或者流行时间比较短，只是在历史上"昙花一现"，很快就消失了。有的是阶段性的，如银锭在当代就很少使用了。但有的银器直至今天我们仍在使用，如银项链、长命锁、银碗、银筷子等，目前市场上常见。当代工业化社会人们开采白银的能力是古代社会所不能比拟的。当代一年冶炼的白银量可能相当于古代数十年的水平，这从客观上加深了银器世俗化的程度，促使银器在今天真正成为了人们日常生活当中的用具，以及富商豪门和市井百姓都可以佩戴的饰品。

中国古代银器虽然离我们远去，但人们对它的记忆是深刻的，这一点反应在收藏市场上。在收藏市场上历代银器受到了人们的热捧，各种古代银器在市场上都有交易，特别是明清银器的交易量非常大。当代银器更是以成千上万的规模出现在人们的日常生活当中，市场上各种银器琳琅满目。所以人们客观上收藏到古代和当代银器的可能性都比较大。但在暴利的驱使下，也注定了各种各样的伪器频出，成为市场上的鸡肋，高仿品与低仿品同在。再加之色银、素银、藏银、苗银、泰银等概念人为的混淆，一时间市场上的银器，鱼龙混杂，真伪难辨，中国古代银器的鉴定成为一大难题。而本书从文物鉴定角度出发，力求将错综复杂的问题简单化，以成色、重量、造型、色彩、锈蚀、铸造、纹饰等鉴定要素为切入点，具体而细微地指导收藏爱好者由一件银器的细部去鉴别银器之真假、评估银器之价值，力求做到使藏友读后由外行变成内行，真正领悟收藏，从收藏中受益。以上是本书所要坚持的，但一种信念再强烈，也不免会有缺陷，希望不妥之处，大家给予无私的批评和帮助。

姚江波

2019 年 5 月

◎ 目　录

925 银嵌珍珠吊坠

925 银链莫莫红珊瑚白枝吊坠

银壶（三维复原色彩图）·民国

925 银链莫莫红珊瑚猴吊坠

银锭·清代

925 银嵌锆石戒指

银锁

第一章　质地鉴定

925 银镯子

第一节　概　述

一、纯　银

　　纯银的概念比较容易理解，就是没有任何杂质，纯度达到100%的银子。但目前的科技很难达到，纯度较高者，含银量只能达到99.99%。不过，银这种金属非常活跃，很容易与空气中的硫反应生成硫化银，表面会变黑。而且，纯度越高，这种反应就会越强烈，所以一般情况下银的纯度没有必要达到100%。所以，所谓的纯银是指含银量在92.5%以上的银（即925银以上）。这是目前在国际上公认的一种纯银判定方法。也就是说，如果一件器皿称之为纯银，它的纯度可以有很多种，但是不能低于92.5%的纯度了，这是一个底线。实际上，关于银子纯度的称谓还有很多，如足银等，就是含量在大于等于99%以上者。鉴定时应注意分辨。

清代银锭

二、色银

银器的纯度通常使用色银来表述。常见在首饰银器中加入其他的金属，一般是加入与银物理化学性质都很接近的纯铜，主要目的就是调节银的软硬程度，保持银的延展性，并减低空气的氧化作用，以达到制作首饰及其他的目的。下面我们具体来看一下：

（1）98 银。98 银的纯度比较高，含银量可达 98%，有 2% 的纯铜。由于加入了铜，质地略硬，更加适合于制作成型。

（2）925 银。925 银的纯度也比较高，有 7.5% 的纯铜，由于加入了铜，质地略硬，更加适合于制作成型，有一定程度韧性，适合制作首饰。

（3）80 银。80 银顾名思义，就是指含银量是 80%，有 20% 的纯铜，质地更加坚硬。从成品银器上看，可以清楚地看到其硬度大，易成型等特点，应用范围广泛。

（4）70 银。70 银顾名思义，就是指含银量是 70%，有 30% 的纯铜，质地坚硬，硬度大，易成型，应用范围十分广泛。

（5）60 银。60 银顾名思义，就是指含银量是 60%，有 40% 的纯铜，具有坚硬、硬度大，易成型等特点。

（6）50 银。50 银顾名思义，就是指含银量是 50%，有 50% 的纯铜，质地更加坚硬。从成品银器上看，可以清楚地看到其硬度大等特点，应用范围更为广泛。

925 银链莫莫红珊瑚球吊坠

银镀金色吊坠

925 银吊坠

　　当然，这是银器目前的分类方法，是否是最科学的我们且不去深究，目前人们通常就是这样进行计算的。古代银器没有这种精确的分类方法，但在成色上已是比较好。来看一则实例，宋代银锭，"经检验纯度为 98%"（临沂市博物馆等，1999）。由此可见，在宋代，银器的纯度非常高，已接近足银。但在银的含量上优劣参差不齐的也有见，如宋代银锭"成色达 95%"（江苏省赣榆县博物馆等，1997），故这件银锭银含量就少了一些。当代银器在销售时一般都标明色值，如 925 银，或者是 98 银等。由于标明了含量，从而避免了以次充好的情况，我们在鉴定时应注意分辨。

925 银链莫莫红珊瑚葫芦吊坠

925 银吊坠

银吊坠

925 银吊坠

三、素 银

925 银一般都会外镀"白金"。"白金"就是铑、银、镍、铜、钯等一种或几种原料的混合剂，目的是延缓银在空气中氧化的速度，防止变黑、发黄等缺陷。这是通行的一种做法。由于成本的限制，一些 925 银成色是符合的，但是没有外镀白金，人们将这种没有镀白金的银称之为素银。素银在空气中非常容易氧化，一般都发黄、

清代小银饰

浅黄或米黄等。同时，人们把 99% 以上的纯银也称为素银，这种素银，目前在市面上也经常可以看到，我们在鉴定时应注意分辨。

四、藏 银

藏银是铜镍合金的总称，也称白铜。现代藏银可以不含任何银的成分，这一点我们在市场上购买的时候一定要小心。因为传统意义上的藏银还有一种配比，就是银的含量是 30%，而加上 70% 的铜，也叫藏银。就是这双重的概念被小贩频繁利用，很多消费者上了当，但也没法说，因为确实商品名称上明确写着藏银。我们在鉴定时一定要注意分辨。注意概念的两重性。

红绿宝石银吊坠

925 银丝

925 银链

925 银链子

五、苗 银

苗银是市场上常见的一种银器，同时也是古老民族苗族的标志之一。苗族喜银器，特别是妇女喜欢戴着繁缛的银饰，从帽子往下满身都是银，有的负重达几十公斤。这都是银子吗，苗银是真正的银吗，一般人认为，这还能有假，是其古老的传统。实际上苗银是银器的一种，但它的含银量非常低，也非常混乱。7% ～ 8% 有见，算是好的；大多 2% ～ 3%，有的甚至更低。其实，这已经算不得银器了，只是名称叫做苗银而已。这样的标签、这样的概念，我们必须要懂，不然在市场上就要吃了亏，而且还会闹笑话。起码落下个不学无术的名声。但苗银在做工上精益求精，一丝不苟，具有较高收藏价值。

六、泰 银

泰银是泰国所产的一种银器。这种银器基本上是按照国际纯银 925 银的标准含量来进行制作的，只是在外表上追求复古主义思潮，以旧为美，看起来非常的旧，光泽尽失，是一种工艺银的总称。这种银在市场上由于比较旧，很多初入门者不感兴趣。再者，它主要是与银子光亮的本性背道而驰，追求异样的感觉。本书作者认为，这可能与泰国某种以苦为乐的观念有关，如同泰拳异常艰苦一样。总之，这是一种工艺银，在含银量上还是不错，鉴定时要注意分辨。

925 银吊坠

925 银嵌锆石戒指

第二节 质地鉴定

一、硬 度

硬度是银器抵抗外来机械作用的能力，如雕刻、打磨等，同时也是银器鉴定的重要标准。银的硬度非常低，硬度只有 2.5 左右。当然这指的是纯度比较高的银的硬度，银器纯度越高，硬度越低，而反之则亦然。因此，作为银器来讲，一般情况下都加入其他金属来提高硬度，以使其具有良好的成型效果。如 98 银，是在里面加入了 2% 的紫铜（也就是纯铜），之后硬度就增加了。而 70 银、60 银、50 银更是这样，硬度增加的区间很大。因此，可以这样讲，银本身的硬度不高，并不复杂，但银器的硬度却是很复杂，变化多端，主要是根据制作什么样的银器，从而加入多少比例的铜使其变成什么样的硬度等。鉴定时应注意分辨。

银执壶（三维复原色彩图）·清代

唐代银碗

925 银链优化紫晶吊坠

红绿宝石银吊坠

二、密 度

　　银器的密度通常是 10.53 克／立方厘米，这个数据比较客观。检测时注意对比，可以看到银的密度比黄金的 19.32 克／立方厘米小很多。因此银器要比金器轻得多，几乎是轻一倍。我们在鉴定时应注意体会这种重量上的区别。

925 银耳钉

925 银吊坠

925 银吊坠

925 银耳钉

三、牙 咬

　　纯度比较大的银器由于比较软，一般用牙可以咬出牙印。如市场上标注的足银和925银都可以很容易做到。但是如果是纯度不很高，加入了很多其他金属，那么硬度可能就大了，用牙咬很困难。由此可见，银器的硬度随着纯度的下降硬度也在增加，呈现出的是反比的特征。这也是古代辨别所谓"纯银"的最常用手段之一。人们在收到银锭，甚至是散碎银子时，都是用牙咬来判定真伪。当然，这种方法在现在是不合适的，因为当代的银器过于复杂，一是有污染，二是有的不是银质的不小心会把牙磕坏。还是将这种方法作为一个参考，结合其他方法进行综合判断为好。

925 银吊坠

925 银嵌锆石戒指

925 银链优化紫晶吊坠

925 银嵌海蓝宝石戒指

925 银链子

925 银吊坠

925 银丝

四、柔 韧

银良好的延展性决定了银器在柔韧程度上比较好，拉直、成型等都没有问题。如银簪，易弯但不易断，良好的延展性使其成为制作首饰的首选。而延展性不好的则是伪器，或含银量低，鉴定时应注意体会。

五、锈 蚀

银器之上有锈蚀常见，但这其实是一种很正常的现象，无关于成色。在保存环境不是很好的情况下，会出现红斑、黑斑、白斑等锈蚀。像人们戴的首饰经常与外界接触，特别是在洗漱的时候就容易起一些微小的化学反应；如遇到含有水银的物质，立刻就会有白斑出现。这种几率很大，如化妆品有一些是含有微量的水银，长期佩戴首饰的女士可能都遇到过这样的情况，不必担心，送到专业机构处理一下就可以了。

六、凹 痕

通常情况下随意用小刀或钢针，以及其他硬度比银大的金属工具，在银器之上轻微划刻就会留下凹痕。而且这种凹痕会随着纯度的增大而越来越容易。但由于银的硬度比锡大，实际上有很多锡仿银器。这时要仔细感觉这种在划刻上的特点，如果太容易留下痕迹，我们还是应该考虑是不是锡材质。总之这种方法也是需要相当的经验作为支撑，这也是最为常见的一种鉴定方法。

七、划 痕

用小刀或钢针，以及其他硬度比银大的金属工具，不能在银器上划刻出痕迹的情况很常见。这种情况说明不是纯银，而且铜的含量高，或者就是铜质。因为铜的硬度比银器大，鉴定时应注意分辨。

925 银丝

925 银丝

清代小银饰

银镯

清代银锭

925 银链莫莫红珊瑚兔子吊坠

925 银吊坠

925 银链莫莫红珊瑚兔子吊坠

925 银吊坠

八、声 音

声音是银器鉴定重要的方法之一，也是最常用的方法。银器投掷于地板之上声音与金器不同，是掷地有声。但不是悦耳的金属声，而是"普塔"的声音，音韵有一定长度。纯度越高声音越大。反之，纯度越低声音越低，如戒指、手镯、手链等都是这样。而如果是铅锡等，则会是声闷响，声音时间比较短。而如果是铜，那么声音将是清脆悦耳的，非常的清晰，音韵有一定长度。鉴定时我们应注意体会这种声音上的变化。

九、弯 曲

白银极为柔软的质地，铸就了其超好的延展性能。白银可弯曲的程度超过人们想象。银器可以弯曲到相当的程度，而且多次来回不折断，如果两三次就断掉了，那么显然含量很低，或根本不是银质的。但这种鉴定手段只能对特殊造型的银器有效，如戒指可以来回掰合；银簪可以弯曲。但如果是碗、盘等就不能使用这种鉴定方法了，因为没法弯曲。

925 银吊坠

925 银丝

925 银吊坠

925 银丝

红绿宝石银吊坠

银碗（三维复原色彩图）·清代

十、弹 性

银器掷地有声，但没有弹性，如果一弹跳老高，那说明是伪器。用力将银器抛到地上进行观察，是银器鉴定的重要手段。但这并不是鉴定的唯一手段，因为铅锡等制作的伪器也无弹性，这就需要我们结合其他鉴定要点综合进行判断。

十一、色 彩

银器的色彩本身比较简单，为银白色，但由于银在空气中易氧化，使得银子的色彩变得异常复杂。我们来看一则实例"银镯2副。表面已被氧化成黑色"（西安市文物保护考古所等，2000）。这件汉代银器被氧化成黑色实际并不奇怪。当代银器氧化成黑色的情况也有见，银器易氧化的确是其固有的特点。另外，银器色彩的另外一个多变原因是纯度不同导致了其在色彩上较大的差异性。基本的特点是，纯银是白银的本色，而随着纯度的降低，色彩会出现变化。至于变化成什么颜色，主要看白银中添加了什么样的金属。如加入铅，白银在本色上会白中泛灰。当时间久后，素银的表面会出现黄白色、淡黄色、黑褐色、青灰、灰白、银灰色等，我们在鉴定时应注意分辨。

925 银吊坠

银锁

银铃铛手镯

十二、手　感

　　手感对于银器的鉴定而言十分重要。银器的手感比锡器重，比铝要重得多，但比金器轻很多。这就是银器手感，只能是用于初步对是否为银器做一个判断。虽然是一种感觉，但它却不是唯心的，它也是一种科学的鉴定方法，而且是最高境界的鉴定方法之一。当然，感触这种鉴定方法时需要具备一定的先决条件，平时所触及的银器必须是真正的银器，如果是伪器则刚好适得其反，将伪的鉴定要点铭记心中，为以后的鉴定失误埋下了伏笔。但手感毕竟是感性认识，在鉴定中不能孤立地存在，它必须与其他鉴定要点结合在一起综合使用才有意义。

十三、光　泽

　　银器在光泽上的特征十分明确，就是光在银器表面反射的能力很强。银白色的光亮，银光闪烁，刺眼的光亮，熠熠生辉，浓艳、热烈，通体闪烁着银白色的金属光辉。当然，光泽不是判定银器真伪的唯一标准，因为光泽会在古代墓葬当中受到腐蚀而部分失去。但是，经过处理一般情况下都能恢复到原有的光辉。并不是所有的古代银器都保存得不好，有的在真空的环境当中反而保护得更好。来看一则实例，汉代"银戒指，光亮无锈"（驻马店市文物工作队等，2002）。可见，这件汉代银器在光泽上就没有受到损失，依然是银光闪闪。但这种情况很少见，多数出土银器在光泽上略微受损。

银执壶（三维复原色彩图）·清代

袁大头银币·当代仿品

925 银链

925 银耳钉

925 银莫莫红珊瑚加色雕花耳钉　　　925 银耳钉　　　　　　　　　　　　　袁大头银币·当代仿品

十四、火 烧

　　白银和真金一样不怕火炼，用火烧法也是鉴别银器真伪的重要方法。打银器的匠人用火一烧就知道银子的成色，此言不虚。当然，火烧不是熔炼，而是烤。在银器不变形的情况下烤一下，拿出冷却后观察颜色，色彩不变者为纯银，色彩变黑者含银量不够。总之，颜色变化越大，银子就越不正。如果完全变黑，或者变成其他颜色，则很有可能是伪器。

银执壶（三维复原色彩图）·民国

925 银嵌锆石戒指

银镯

十五、化学法

　　用盐酸滴在银器之上，由于银器和盐酸立刻反应，会形成白色的氧化银，犹如扁平的叶状体沉淀。如果呈现出黑褐、黑灰等色，则说明银不纯。总之，银含量随着色彩的加深而减少，如果不产生反应，则属于仿冒。当然，这种化学反应的方法，不仅仅是盐酸，其他如硝酸、硫酸等也都会有反应。但操作时一定要谨慎，不要造成事故。

925 银耳钉

925 银吊坠

925 银吊坠

十六、精致程度

　　银器在精致程度上的特征十分明确，精致、普通、粗糙者都有见，主要以精致和普通为主。精致的银器多一些；普通的银器略次于精致者；粗糙银器有见，但数量很少，几乎可以说是偶见。这与白银并不是非常贵重的金属有关。

925 银链莫莫红珊瑚吊坠

银镯（三维复原色彩图）·民国

十七、仪器鉴定

在银器的鉴定当中，使用仪器检测非常普遍，这表明仪器检测的观念已深入人心。目前检测报告已经成为一种风尚，这是由仪器检测的优点所决定的，因为仪器检测可以准确地检测出质地和成分，去铆定一件银器成色的真伪。它的出现无疑是古银器作伪的克星。但值得注意的是，银器检测只能够检测含银量，却不能检测其年代。对于银器时代的鉴定，主要还是要结合时代特征来综合进行判断。

十八、辨伪方法

古银器辨伪方法是一种方法论，一种行为方式，是人们用它来达到银器辨伪目的的手段和方法的总和。因此银器辨伪方法并不具体，它只能用于指导我们的行为，以及对于银器辨伪的一系列思维和实践活动，并为此采取的各种具体的方法。

第二章　银器鉴定

第一节　特征鉴定

一、伴生情况

　　伴生情况多数是指古代墓葬出土时，和银器一同随葬的器物，也就是一同出土的器物。伴生有远近之分，狭义伴生就是指相邻。这对于判断银器的质地、功能等都有着重要的意义，是鉴定方法的一个重要方面。我们来看一则实例，五代"可分铁函、金银器、鎏金铜器、玉器、玛瑙饰件、漆木器、铜镜、铜钱、玻璃瓶及料珠、丝织品、经卷等 10 类"（浙江省文物考古研究所，2002）。由此可见，西汉实际上是将银器、金器、玉器、玻璃器放在同一地位之上。这涉及古人对于贵重材质的认识问题，当时的人对于贵重物品的认识很深刻，将玛瑙、玻璃等，凡是具有坚韧、润泽、细腻等质地的美石都归入玉的范畴。汉代许慎《说文解字》称玉为"石之美有五德"，所谓五德即指玉的五个特征。凡具温润、坚硬、细腻、绚丽、透明的美石，都被认为是玉，所以玛瑙饰件和玻璃器皿得以和贵重的银器伴生在一起。总之，伴生特征特别的复杂，作为一本鉴定类型的书，我们只提取鉴定要点。下面让我们具体来看一下银器各个历史时期在伴生特征上的特点。

铜镜·明代

"乾隆通宝"铜钱·清代

银碗（三维复原色彩图）·民国

玉组佩·西周晚期

玉组佩·西周

铁轴承·汉代

玉兽谷纹璧·汉代

1. 商周秦汉银器

商周时期与银器伴生情况不是很常见，银器出土器物比较少，甚至比金器还要少，特征不是很明确。秦汉时期银器在伴生性上与之前几乎没有太大变化。来看一则实例，西汉"西汉银出土器物，其他尚有石权，铁质车马器，铁甲片等"（韦正等，2000）。可见这一时期的银器是和铁质的量器权，以及铁器在一起。实际上汉代铁器已经普遍应用，与珍贵的银器放置在一起，可见铁器在西汉时期人们的心中地位很重。再来看东汉时期，东汉时期厚葬发展到纵深阶段，我们来看一则实例，东汉"还有金戒指、银戒指、银手镯、骨刀、玉璧、石砚、钱币、水晶珠、银器珠、琥珀珠、琉璃珠等"（辽宁省文物考古研究所等，1999）。由这则实例可见，东汉时期银器伴生器物较多，有金、银、骨、石、铜、琥珀、琉璃等诸多材质，明显地可以看到在东汉时期银器的伴生材质已经非常规范化，即与贵重物品伴生，常常出土在大型墓葬之内。鉴定时应注意分辨。

2. 六朝隋唐辽金银器

六朝隋唐辽金时期的银器基本上都是作为一种装饰性存在。我们来看一则实例，六朝"出土于M3、M6有金戒指、金指环、金手镯、银手镯、银发钗、银顶针、银耳挖、银火拔等"（江西省文物考古研究所等，1990）。由此可见，基本上是延续了东汉时期的特点，但显然银器伴生的材质是减少了，在这个实例当中，几乎减少到了一种，即金器。这说明，至迟在六朝时期，金银的概念就已经是根深蒂固。

垂莲金帽饰·明代

但由于六朝时期是限制厚葬的，金银同时随葬的情况随之减少。隋唐时期在随葬特征上金银概念依然强劲，只是伴生材质多一些和少一些的问题。这一点我们在鉴定时应注意分辨，辽金时期也是这样。

3. 宋元明清银器

宋元明清时期的银器在伴生特征上依然还是延续前代，不过金银常常并行出现在同一墓葬当中，而且有诸多证据表明结合得更加紧密。我们来看一则实例，明代莲花形发簪，"两件为银质鎏金"（何民华，1999）。实际上，像这样利用鎏金工艺将金银结合在一起的情况，唐五代时期就十分常见；直至明清，乃至当代都非常兴盛。过多实例不再赘述，鉴定时注意分辨。

925 银链莫莫红珊瑚吊坠

925 银链莫莫红珊瑚吊坠 925 银链莫莫红珊瑚吊坠

4. 民国与当代银器

　　民国与当代银器基本上不存在墓葬伴生情况，但存在着与其质地接近的材质伴生的情况。如鎏金银质的器皿依然强劲，在市场上很常见，不过民国银器在伴生特征上基本延续明清，创新不多，在这里就不再过多赘述。当代银器在伴生特征上基本延续前代，当然它不包括出土器物伴生的情况，只是存在与金银珠宝等材质结合的情况。实际上，证明金银概念在当代依然很浓郁。虽然我们当代人对于金银的物理属性已十分了解，在价格上金银的价格也是天壤之别，黄金可能是白银的几十倍，但是人们受到传统观念的影响还是将金银放在一起。举一个典型的例子，如 1997 年上海国际邮票钱币博览会熊猫镶嵌纪念银币，熊猫的右面镶有一个小金币。由此可见，金银在当代以此种方式结合在了一起。如果我们将其放到历史的大背景当中来看，这一点并不奇怪，而是一种必然。

　　不过，在当今社会，金银的概念实际上已经有些松动。近几年来，我们可以发现在市场上出现了大量银镶嵌珠宝的产品，甚至有的店几千种商品都是这样的，如银戒指的戒面是水晶、南红、橄榄石、石榴石、和田玉等，总之是不胜枚举。这从某个侧面也说明了金银天生是货币的固有观念。在后工业化时代里，由于大量金银的开采有可能会出现像商周时期吉金一样的变化，也会向贝币一样只能成为人们美好的记忆。但目前金银的地位依然十分重要，只要我们潜意识当中有这样一种概念就可以了，这一点我们在鉴定时需要分辨。

银链莫莫红珊瑚松鼠吊坠

925 银嵌珍珠吊坠

红绿宝石银吊坠

925 银链优化钛晶吊坠

清代银锭

二、出土位置

银器十分贵重，在古代，除了被人们佩戴、货币、财富象征的功能外，还经常作为明器用来随葬。古代银器的出现基本是以出土器物为显著特征。我们来看一则实例，明代鎏金小银童，M2：11，12，"出自，M2头部"（常熟博物馆，2004）。可见墓主人对这件鎏金小银童非常喜爱，将其放置在自己能够看到和触及到的地方。从银器的出土位置上可以看到古人对其的珍视程度，以及银器的具体功能等。

下面我们具体来看一下：

1. 商周秦汉银器

商代银器在出土位置上特征不是很明确。这一时期银器出土比较少，很难看到有效的特征。秦汉时期银器出土的情况相对前代要多一些。我们来看一则实例，"汉代金银器集中于大型墓内"（云南省文物考古研究所等，2001）。由此可见，汉代银器的出土地点多是大墓之内，小型墓葬内很少见到，因为银器在当时的珍贵程度可能相当于我们现在的白金，本身银器就很少，即使在汉代那样一个崇尚厚葬的时代里，普通的小户人家随葬白银的情况也不多见。

925 银丝

清代小银饰

2. 六朝隋唐辽金时期银器

六朝隋唐辽金时期的银器在出土位置特征上基本延续前代，以墓葬出土为主。我们来看一则实例，六朝银指环，"套在一指骨上"（王银田等，1995）。可见这件指环就是随身随葬的器皿，没有证据表明是专有的银器明器。这件指环应该是生前的实用器，这种银器往往用于显示身份和地位。另外，该墓的墓主人还将自己的金腰牌悬挂在腰间，"六朝银笄，发现于头骨附近"也随葬于墓葬当中。实际上这只是一种灵魂不灭的观念，或者说是死者的一种寄托。由此可见，六朝时期银器在出土位置特征上基本倾向于随身携带或者是放置在棺内，显示出银器在六朝时期依然是非常珍贵。隋唐辽金时期这一传统没有改变，基本上出土位置特征都是延续前代。白银佩戴于身，这似乎成为了现实生活当中的一种写照，白银的贵重性在这一时期弥足珍贵。隋唐五代时期银器在出土位置上与六朝时期变化不大，但总的趋势是向着多样化的方向发展。

唐代银碗

清代银锭

3. 宋元明清银器

宋元明清银器在出土位置特征上也基本为传统的延续。我们来看一则实例，明代鎏金小银鱼，M2：13"出自，M2头部"（常熟博物馆，2004）。可见这件银簪的束发功能与出土位置特征相对应，刚好是在中间头部的位置，应该是下葬时戴着的。但这并不意味着所有的银簪出土位置都应是头上，这一点显而易见。有的时候也会放得远一些。另外，还有如，明代镀金银腰带，M29：18，"出土于墓室中部"（南京市博物馆等，1999）。可见出土地点已经变换。这一时期，银器的出土位置在延续传统的同时也有所发展，就是除了随身佩戴外，还放置在墓葬中的任意位置，这样做的目的显然是为了显示其财富的功能。再者也可以说明一个事实，就是在宋元明清时期，由于冶炼水平的提高，银器本身材质的地位有所下降，已经不像早期银器那样的珍贵，所以也没有必要放在身上随葬了。再者，宋元明清时期还有一个重要的改变，就是大量的银器实际上并不出现在墓葬内，有很多是在窖藏，或者是遗址之上。我们来看一则实例，宋代银锭，"银锭，在江苏省赣榆县城南乡宋代故城'城子'村附近"（江苏省赣榆县博物馆等，1997）。可见是出土在遗址之上。报告又说，该宋代银锭出土于"距地面约30厘米深处"。由此可见，是非常的浅，可能就是当时人放在家里的银锭。我们在鉴定时应注意体会该时期银器在出土位置上的变化。

4. 民国与当代银器

民国银器很少随葬，因此基本上不存在出土位置的鉴定要点，多为传世品；当代银器也是这样。鉴定时应注意分辨。

清代银锭

中华民国壹圆银币

三、件数特征

银器在件数特征上

特征略显复杂。各个历史

时期都有见, 墓葬和遗址都有出土。

银铃铛手镯

从件数特征上看, 墓葬出土以几件为主; 遗址出土数量略大一些,
特别是窖藏出土数量会更多。我们来看一则实例, 汉代"银镯2副"(西
安市文物保护考古所, 2000)。窖藏出土的量要大一些。由此可见,
银器其实在具体的出土数量特征上是多样化的, 同时也是模糊的。
但是从总量上看, 银器在历代出土的件数还有一定的量。因为毕竟
白银不是黄金, 原料有限。白银除了在早期由于冶炼水平限制比较
少之外, 在唐宋明清时期基本上承担起了货币的功能, 数量之巨可
以想象。在我们当代更是这样, 白银的价格往高处说就是每克6元,
这样的价格与沉香等动辄数万元1克的价格, 已经可以看到白银的
珍贵程度在下降, 而且下降的幅度比价大。所以, 银器在件数特征
上有着极强的时代属性, 同时可以反映出银器在一定时期内流行的
程度。下面让我们具体来看一下。

925 银吊坠

925 银吊坠

清代银锭

1. 商周秦汉银器

（1）商周时期。商周银器在件数特征上比较简单，数量比较少，墓葬和遗址内出土多为一件到几件，而且即使这样，出土银器的墓葬也很少见，可以说是偶见。由此可见，商周时期是中国古代银器在件数特征上最为黯淡的时期。

（2）春秋战国时期。春秋战国时期，银器在件数特征上基本没有太大的改变，主要是延续传统。单座墓葬出土件数特征多是一件到两件，出现银器的墓葬也是偶见，总之银器是特别少见。当然，出现这种情况的原因主要与当时开采银矿技术有限等有关。

925 银耳钉

925 银链子

925 银链子

（3）秦汉时期。秦汉时期银器是在件数特征上是激增的时代。这与国家的统一有关，银矿资源不再有限制，可以直接在产矿地进行冶炼，也可以从甲地到乙地通过运输来进行冶炼；再加之国家的统一，客观上有利于冶炼技术的相互交流。以汉代的冶炼技术水平，冶炼银矿没有任何问题。在这样的社会背景之下，秦汉时期的银器出现了一个井喷式的发展。我们来看一则实例，西汉银串饰，"Ⅱ式：4件"（湖南省文物考古研究所，2001）。可见银器在数量上有所增加，一些较为耗费白银的制品开始频繁出现，如串珠等。这一点与当代很像，同时在数量上也有增加，仅单座墓葬当中就出土了不少银串珠。这并不是一个孤例，实际上像这样的情况很多见。我们再来看一则实例，汉代"银戒指3件"（广西壮族自治区文物工作队，2000）。可见这一时期的银器常以首饰的造型出现。像这样的例子很多，如汉代"银耳环，1件"（驻马店市文物工作队等，2002）。可见，首饰的确是在汉代达到了一个高峰期，这是以往所没有的现象。还有一些生活用具，我们来看一下，汉代"银顶针1件"（南阳市文物工作队，1994）。银顶针的数量通常情况下不多，就像这座墓葬出土的那样，是一件，也就见几件的情况，但大量的情况是不见。另外，还有文房用具，如汉代银印，"银印5方"（韦正等，2000）。看来文房用具的数量比较常见，在数量上也有一定的量。由此可见，汉代银器在件数特征上很明确，就是一到几件的情况，以一到两件为多，五件的情况有见。来看一则实例，"汉代银戒指5件"（广西壮族自治区文物工作队，2002）。出土了五枚戒指，由此可见，当时人们对于银器是相当的痴迷。鉴定时应注意理解这些问题。

唐代银碗

2. 六朝隋唐辽金时期银器

六朝隋唐辽金时期的银器在出土数量特征上基本延续传统。来看一则实例，六朝银手镯，"银手镯8件"（江西省文物考古研究所等，1990）。由此可见，六朝时期银器在数量上依然鼎盛，这并不是一个孤例，在全国很多地方都出土了数量较大的银器。如六朝"银器，10件"（广东省文物考古研究所等，2000）。可见数量之多，这一数量特征显然是秉承了传统，在汉代基础上又有所增加。我们知道，六朝时期是一个限制厚葬的时代，但在墓葬当中又发现这么多的银器，可见六朝时期银器总体数量的增加，以及人们对于银器的钟爱。

唐代银器在件数特征上很明确，也是很兴盛。我们来看一则实例，唐代"银簪2件相同"（偃师商城博物馆，1995）。这个数量特征基本与前代相似。关于这一点我们再来看一则实例，唐代"银器计2件"（郑东，2002）。由此可见，这样的出土数量特征远没有超越六朝时期，而且在数量上比六朝时期有所下降。这可能与唐代人们的下葬习俗有关。在唐代，人们更加热衷诸如唐三彩等作伪随葬器皿，银器客观上由于冶炼技术的提高，已经没有六朝时期那样珍贵了，很多就是作为钱币或者是生活用品在使用。如唐代"银币6枚"（青海省文物考古研究所，2002）。可见，唐代银币有一定的量。关于实用器皿也很常见，如唐代"银盒1件"（郴州市文物事业管理处雷子干，2000）。还有盏、吊坠、耳勺、银带等实用器皿都是比较常见。随意来看一则实例，唐代"银双鱼纹盏1件"（郑东，2002）。这样，我们可以看到唐代银器在总量上依然庞大，但是在具体随葬的数量上看比较分散化，多数为一到几件，很少见到同一种器物随葬很多的情况。这一点我们在鉴定时应注意分辨。

五代时期银器在件数特征上基本是延续唐代。我们来看一则实例，五代如意状云纹银带，"带扣1件"（浙江省文物考古研究所，2002）。这个件数特征与唐代很相似，但总体来看五代时期由于经济的限制，银器在总量上是下降了。但是这种下降从单独的墓葬当中很难看出，主要是由于随葬银器的墓葬减少所导致。

辽金时期银器在件数特征上依然延续传统。来看一则实例，辽代金银器，"另1件为银饰件"（彰武县文物管理所，1999）。这样的件数特征与传统相符。当然，两件的情况也有见，如辽代"银簪2枚"（辽宁省文物考古研究所，2004）。由此可见，辽金时期金器在墓葬出土数量上多是一到两件左右，像汉代那样随葬很多的情况不见了。这一方面是财力的问题，另外一个方面反应了银器在人们心目中的珍稀程度所发生的变化，鉴定时应注意分辨。

925银链莫莫红珊瑚白枝吊坠

清代小银饰

3. 宋元明清银器

宋元明清银器在件数特征上比较明确，基本上延续唐代，在数量上没有太大的变化，但是在总量上可能还略有些下降。我们来看一则实例，宋代"银簪1件"（河北省文物研究所，2000）。由此可见，在数量上基本与传统没有太大的改变。再来看一件不同地区出土的银器，宋代"银发钗1件"（常州市博物馆，1997）。可见是一件束发器，总之单器物造型发现一件的比较多，也就是随身需要的银器数量而已，并没有过多的放置。看来，宋代银器象征财富的功能已经大为减弱，人们随葬银器热情并不是很高。但是很多墓葬还是随葬银器，这说明银器在宋代依然还是相当重要的贵金属。特别是与货币有关，拿着散碎银子到街上就能够买东西，所以在宋代墓葬当中随葬银器的现象还是较为普遍，在总量上有一定的量。元代银器基本与宋代很相似，特别是在中原地区很多墓葬内有银器存在，但数量比较少，起码比宋代随葬银器的墓葬要少见。我们来看一则实例，元代"银杯1件"（内蒙古文物考古研究所等，1990）。可见也都是一些生活用品，装饰品的情况也有见，但在数量上也不多，多为一到两件的情况。

银执壶（三维复原色彩图）·清代

清代银锭

　　明清时期的银器在件数特征上进入一个鼎盛时期，银器随葬也更为普遍。来看一则实例，明代"该墓出土遗物 M1 有 3 件"（常熟博物馆，2004）。再看一则实例，明代"荷花形发簪 1 件"（何民华，1999）。由此可见，明代银器在件数特征上与前代相比没有太大的变化，品种随葬的数量多在一到两件之间。但对于明器除外，明器就是专一制作的陪葬品，如银冥币等。我们来看一则实例，明代"银冥钱 12 枚"（南京市博物馆，1999）。当然这种临时拼凑的冥币并不能反应现实生活当中银器数量特征，所以在鉴定时我们应该将其单独剔除出来。从出土的墓葬来看，明代出土银器的比较多，人们似乎对于银器的热情又一次被唤醒，但主要是随葬一些日用器皿和首饰等。随意来看一则实例，明代"镀金银腰带 1 副"（南京市博物馆等，1999）。可见日用器皿在银器当中所占比例颇丰。首饰随葬的情况也是很普遍，如明代"M2 有 21 件，且主要为金银饰品"（常熟博物馆，2004）。可见作为装饰品的银制品依然很重要。之所以银器在明清时期能够进一步的繁荣，其最大的推动力显然是白银正式的货币化。在明清时期，白银就是货币，人们将其铸造成不同斤两的银锭，这些银锭有的是官府发行的，本身就是一种一般等价物货币。但其实在明清时期，民间使用银子的方式已是多样化，并不一定是拿着官府发行的银锭才能买东西，而是一般散碎银子都可以买，甚至是银器都可以作为钱来换算使用。因此，从这个角度来看，在墓葬当中随葬银器就不难理解了。当然，也有直接随葬银锭的，我们来看一则实例，明代"银锭 4 件"（南京市博物馆，1999）。这是将实用的银锭随葬在墓葬当中了。不过，一般情况下，只有非常富有的人才有实力这样做，普通人家只能搞一些银器随葬。因为首饰其实并不会耗费太多的银子，这些我们在鉴定时应注意分辨。清代银器在件数特征上基本与明代相似，就不再过多赘述。

925 银嵌珍珠戒指

银锁

925 银吊坠

925 银链子

925 银莫莫红珊瑚加色雕花耳钉

925 银嵌锆石戒指

4. 民国与当代银器

民国银器在件数特征上墓葬出土不是很多，多以传世品为主。数量也是比较多，如银条、银锭、首饰等都能常见到，可见由银制作成为首饰十分流行。还常见到银器与其他玉石类的镶嵌作品，由此可见，民国时期人们对于白银的热捧，似乎只有白银才靠得住。实际上，民国时期常见战乱，是中国历史上比较积弱积贫的时期，但是历史似乎是重现了"乱世黄金白银"的定律。有一个很好的例证，就是民国时期其实发行过很多货币，但是最硬通的货币还是银币，也就是人们常说的袁大头。这种货币从民国初期开始直至民国结束都很流行，甚至比美元还要硬通。民国时期白银制品目前多藏宝于民间，国有博物馆和文物商店有一些，但量不是很大，就不再过多赘述。

当代银器在件数特征上相当丰富，在这一点上延续了传统。从器物造型上看，几乎囊括了历史上人们曾经见到过的所有的器物造型，如戒指、耳环、银镯、耳钉、银锁、荷包、银碗、吊坠、银盘、银碟、银簪、银钗、手链、银珠、生肖、银钏、纽扣、银牌、帽饰、银盒、银锭、盏饰、耳饰、银龟、顶针、发笄、银筒、观音、银佛等，而且每一种数量都是比较丰富，特别是戒指、耳环等在数量上相当丰富。

925 银、铜镀银组合抹扣

925 银吊坠

925 银镯子　　　　　　　　　　　　　　　　925 银链莫莫红珊瑚吊坠

　　但是，当代银器在件数特征上与古代也有很大区别，这些制品基本上被铆定在一个装饰品和首饰的范畴之内，多数是出现在首饰市场、古玩市场、收藏市场之内，因为银器真正像民国时期那样钱币的功能已经结束。当然，当代也发行很多银币，包括流通的银币。如 1997 年上海国际邮票钱币博览会熊猫镶嵌纪念银币，就是流通的货币，面值 10 元，但其制作成本也不止是十元，在熊猫的右面还镶有一个小金币。人们都是把它作为收藏品来进行收藏、观赏，没有人会真正拿着它去买东西，因此在当代银币显然已经走完了其生命的历程，目前的银币只是历史惯性的力量还在延续而已，这种惯性的力量会越来越弱。当然，中国当代之所以有如此众多的银器，这与当今中国所处盛世之中有关。当代白银的总储量可以说是历代白银之首，机械化的开采是古代半机械化所不能比拟的，而大量的白银储备也为银器鼎盛奠定了基础。大型商场内的银器琳琅满目，一望无际，不可胜数，这一点我们在鉴定时应注意分辨。

925 银吊坠　　　　　　　　　红绿宝石银吊坠　　　　　　　　　925 银吊坠

925 银链莫莫红珊瑚吊坠

四、克数特征

白银比较贵重，常以克为计量单位。我们来看一则实例，宋代银锭，"宋代每两折合现在重量为 40 克"（临沂市博物馆等，1999）。不同时代的银器在克数特征上不同，不同造型的银器在克数特征上也有相异之处。克数特征对于银器鉴定十分重要，是断时代、辨真伪、评价值的重要标准。下面我们具体来看一下各个历史时期银器的克数特征。

925 银吊坠

925 银吊坠

925 银吊坠

925 银吊坠

1. 商周秦汉银器

商周秦汉时期的银器在克数特征上不是很明确，可以说是大小不一，但总体来看，商代和西周时期银器没有太大的器皿；春秋战国时期偶见有重千克以上的情况，但数量比较少，基本上以十几克到几十克的情况为多见。这与当时的技术水平有关，银的冶炼资源匮乏，使得银器在克数特征上非常有限。秦汉时期在银器的克数特征上继续延续前代，但总体来看整体有所增加，鉴定时应注意分辨。

2. 六朝隋唐辽金时期银器

六朝隋唐辽金时期银器在克数特征上基本延续前代。过重和过轻的器皿都有见，只是数量比较少见，多数的银器在重量上都是适中，几克到几十克的情况最为多见。总之，这一时期的银器似乎并不是以克重取胜，而主要是以造型和设计取胜，这一点很明确。

银铃铛手镯

3. 宋元明清银器

宋元明清时期银器在克数特征上基本也是延续前代。我们来看一则实例，宋代银发钗，M2 ： 16，"重28.5克"（常州市博物馆，1997）。这样的发钗以现在的眼光来看并不轻，因为如果是再重一些，戴起来可能就会有负担。与此同时，我们也可以看到宋元时期的银器同前代相比没有太大的区别。当然，宋元时期的银器在克数特征上显然并不都是这样的，而是大小不一，各种重量特征的银器都有见。我们再来看一则实例，宋代银锭，"这件银锭重2005克"（临沂市博物馆等，1999）。这件银锭足有两公斤的重量，从外形上看起来也是相当的大，这不是一个孤例，而是有很多实例都是这样。例如，宋代银锭，"1件为2000克"（江苏省赣榆县博物馆等，1997）。可见宋元时期银器在克重特征上十分丰富，各种各样的重量特征都有见，鉴定时应注意。

清代银锭

清代银锭

清代小银饰

　　明清时期银器在克数特征上也是延续前代，但是特别重的银器不多见，而是向着单极化的方向发展。我们先来看一件比较重的例子，明代银元宝，M2：18，19，"共重 103.5 克"（常熟博物馆，2004）。虽然看起来这个克数还是比较大，但对于银锭来讲已经是变得很小了，也就是可以真正拿在手里上街消费的重量。因为 2 两的重量，也不是太重，但是如果像我们上面所列举的 2 公斤重的银锭，显然是不利于随身携带的。然而并不是所有的银器都像银锭这么重，一般银器都是非常轻。我们再来看一则实例，明代鎏金小银鱼，M2：13"重 2 克"（常熟博物馆，2004）。由此可见，这个重量是相当的轻，适合人们佩戴和把玩。这个重量特征实际上已经比较接近于我们现在银器的重量，甚至比我们当代的银器更加轻一些。但是多数情况下与当代相比还是略重一些，总之，明代银器在重量上的特征显然是向着轻质化的方向发展，鉴定时应注意分辨。

925 银耳钉

925 银耳钉

4. 民国与当代银器

民国银器以传世品为主，在克数特征上与明清时期很接近，也有见比较大的银锭，但是大多数银器克数特征是非常小的。如一些薄片状的戒指等，往往只有几克，就不再过多赘述。当代银器在重量上特征十分明确，在延续传统的基础上继续发展，可以说在克数特征上各种各样的都有见，似乎是对历史的总结。特别重的白银制品有见，如大型的摆件，非常重，有的商店里还有如真马那么大的银马。但是对于普通的银制品而言，在克数特征上多限制在五克到六十克之间，如五到十克是一个区间，这些产品都是一些小件。十到二十克又是一个区间，依次向上推。总之，多元化、重量特征齐全是当代银器的重要特点，目的是在遵循传统的同时制作出更多适用于各种消费群体的银器克数特征。

925 银镯子

银镯

925 银链子

银锁

第二节 工艺鉴定

一、纹 饰

　　银器装饰纹饰在各个时代都有见，忍冬、兽面、弦纹、桂花瓣纹、双鱼纹、阔叶折枝花、蝴蝶纹、蕉叶、珍珠、云纹、莲瓣纹、肖像、火焰、凤凰、鸿雁、莲荷、鹦鹉、鸳鸯、藤蔓、回纹、团花、宝相花、牡丹、联珠纹、波浪纹、折枝纹、缠枝纹等。由此可见，银器在纹饰上十分丰富，多数为传统延续下来的纹饰，特别是对于其他质地器皿纹饰借鉴的痕迹都很明显，如同时期青铜器、玉器、瓷器等。如宝相花在唐代铜镜之上就十分常见，不过显然在题材上银器并不是一味地借鉴，而是有选择性地借鉴和发展，都选择的是一些人们喜闻乐见的题材，具有吉祥寓意的题材，比较贴近生活。

925 银耳钉

925 银耳钉

从时代上看，不同时代在题材上有所不同，每个时代几乎都有其鲜明的特征。我们来看一则实例，桂花瓣纹"银发钗，1件（M1：3）。双股叉形，面刻缠枝牡丹及桂花瓣纹，通体鎏金。通长20.7厘米，重31.5克"（常州市博物馆，1997）。这种纹饰比较少见，可以说是宋代的一种独创。创作的寓意很清楚，就是要将桂花花香美丽的意境搬到银发钗之上。显然这种创意是成功的，在鉴赏时应特别注意这些不同时代上银器的异同。从构图上看，银器在纹饰构图上以繁缛为主，但兼具简洁之风。就是说，繁缛的纹饰比较多，简洁者只是有见。通常情况下都是将整个画面填得比较满。我们随意来看一则实例，"鎏金银盒，盖面錾刻繁缛纤细的缠枝牡丹花，中间为两只口衔花草、相对翱翔的凤凰，四面等距离分布'千秋万岁'四个楷字，周边装饰如意状云纹和缠枝牡丹各一圈。盒盖和盒身的侧面各錾刻两圈缠枝牡丹"（浙江省文物考古研究所，2002）。由此可见，整个盒子的表面几乎让纹饰布满了，繁缛到了相当的程度，鉴定时应注意分辨。从线条上看，银器线条流畅、刚劲挺拔、曲度自然、蜿蜒复杂，多数器皿技法娴熟。

925 银吊坠

　　从写实与写意上看，银器实际上两种状态都存在。以花卉纹为例，许多花卉纹看不出具体的花卉，只能笼统地判断为折枝或是缠枝，多以抽象为主要特征，但数量不是很多。从写实性的花卉纹来看，真正是完全写实的非常少。如宝相花纹，虽然外面可以看到是宝相花，但是显然已经是写实与写意相结合的纹饰。从工艺上看，银器花卉纹在工艺上精益求精，线条流畅，多以细线勾勒，刚劲挺拔，构图也比较规整，很少有随意敷衍的作品。

　　由上可见，银器在纹饰上的繁复与华美遥相呼应，共同将银器之美表现得淋漓尽致。下面我们具体来看一下。

银锁

清代花草纹银盒

925 银吊坠

银镯

1. 商周秦汉银器

商周时期银器纹饰特征不是很明确，主要原因是当时的银器出土数量太少，只有等待更多的考古发现。不过，应该与当时的金器和青铜器有相似之处，以简单刻划纹为主，鉴定时应注意分辨。

秦汉时期银器的纹饰较之商周时期有所发展，但依然是以简单刻划纹为显著特征。我们来看一则实例，汉代银戒指，"各饰一周斜线纹"（西安市文物保护考古所，2000）。这件银戒指只是装饰了一周斜线纹，纹饰比较简单。当然这与当时银器十分珍贵，有可能是有意不装饰十分繁缛的纹饰，用来突出银子本身的质地之美有关，也有可能是因为银器本身氧化的速度比较快，本身很多银器不久色彩就会变暗发黑等，这也是影响人们对于银器纹饰进一步装饰的一个原因。这种观念在汉代根深蒂固。我们随意再来看一件实例，汉代银顶针，"上饰斜线纹"（西安市文物保护考古所，2000）。还是较为简单的几何纹，由此可见，在汉代对于纹饰主要是以刻画纹为显著特征。

2. 六朝隋唐辽金时期银器

六朝隋唐辽金时期银器在纹饰特征上比较复杂，但主要还是延续传统，在延续传统的基础上纹饰题材逐渐增加，各种各样的纹饰都出现了。我们来看一则实例，六朝银碗，M4∶22，"近口部有一道弦纹"（南京市博物馆，1998）。可见这件六朝银碗的纹饰较为简洁，主要还是延续了传统。再来看一件实例，六朝银耳挖，M6∶7，"器身錾刻有龙纹及竹节状弦纹"（江西省文物考古研究所等，1990）。我们可以看到这件银器在纹饰上就比较复杂，因为挖耳勺体积是很小的，在比大针大不了多少的器物之上錾刻龙纹、弦纹，而且模仿出竹节的形状，可见其纹饰之繁复，构思之巧妙。构图合理，讲究对称，制作非常成功，显示了六朝时期人们高超的技艺。但我们可以看到六朝时期所谓的纹饰繁复，其实还是简单几何纹的叠加，在工艺手法上也单一。再来看一则实例，六朝银簪，M1∶20，"中部有数道相向弦纹"（老河口市博物馆，1998）。其实就如同这件银簪上的纹饰一样，所谓复杂只是相向而行的弦纹道数多少不同而已，没有根本上改变银器纹饰的简洁的特征。这点我们在鉴定时应特别引起注意。

唐代银碗

唐代银器在纹饰上特征有一些变化，就是纹饰与前代相比变得更为繁复。我们来看一则实例，唐代银双鱼纹碗，M：17，"碗内底为錾刻的小涡纹地及锤地隐起的两条首尾互衔鲶鱼纹"（郑东，2002）。碗内錾刻的纹饰的确是较为复杂，两条鱼纹相互嬉戏，寓意也非常吉祥，"年年有余"。我们可以看到，这样的纹饰不仅是需要线进行小涡纹地的錾刻，而且需要锤地，这样才能隐起两条鱼纹，立体感很强，运用了多种工艺手法。在题材上有了小涡纹地的衬托，两条鱼对称般地嬉戏，线条流畅，构图合理，具有很高的艺术水平。而且这件唐代银双鱼碗的"腹壁每瓣阴线錾刻鸳鸯、阔叶折枝花、宝相团花、藤蔓等花纹"，可见此碗在纹饰上所运用的题材之多。由此可见，唐代银器在纹饰上的确是较之前代有了质的飞跃，不再是简单纹饰的叠加。我们再来看其他实例，唐代银镊耳勺，M2239：1，"勺下部和镊子抓手部饰阴刻斜线纹"（黑龙江省文物考古研究所，2001）。由此可见，唐代不是所有的银器在纹饰上都非常繁复，也有比较简单的情况，如这件实例就是这样，只是阴刻了一些斜线纹，看来唐代银器在纹饰上是繁缛与简洁并存。

五代银器基本上延续唐代。我们来看一则实例，五代银鎏金鹦鹉纹银带，"銙和尾的正面饰1～2只展翅飞翔的鹦鹉，以珍珠作底纹"（浙江省文物考古研究所，2002）。可见纹饰非常繁复，是在用纹饰讲述一个故事。纹饰构图合理，线条流畅，运用纹饰题材众多，情节性很强，显然是唐代银器装饰纹饰风格的延续。但是五代银器纹饰都是这样繁缛吗？回答几乎是肯定的。我们来看实例，五代鎏金银盒，"盖面錾刻繁缛纤细的缠枝牡丹花"（浙江省文物考古研究所，2002）。仅仅看盖子我们就已领略到五代银盒在纹饰上的繁缛，几乎将整个盖子都錾刻上了极为纤细的花卉纹，而且还是缠枝牡丹纹饰。大的花瓣平铺在盖面之上，纹饰已是很满，但依然不足以显示繁缛，还在中间加了"两只口衔花草、相对翱翔的凤凰"。这样几乎就都被纹饰层层布满了。由此可见，繁缛几乎是五代银器纹饰的代名词。但是，我们也要看到五代纹饰的复杂性，也有见纹饰较为简洁的刻画纹，只是这已不是主流。鉴定时应注意分辨。

3.宋元明清银器

宋元明清时期银器在纹饰上基本延续传统。我们来看一则实例，宋代银发钗，M1∶3，"面刻缠枝牡丹及桂花瓣纹"（常州市博物馆，1997）。可见，这件耳坠上面的纹饰依然是比较繁复，在一件很简单的银器造型上居然使用了缠枝牡丹和桂花瓣两种纹饰，目的就是要使这两种纹饰相互争奇斗艳。这并不是一个孤例，而是有很多这样的实例。我们再来看一则实例，宋代银梳，M1∶9，"齿端饰连珠和小花"（河北省文物研究所，2000）。由此可见，在银梳子之上的很多地方还装饰了两种以上题材的纹饰，不能不佩服宋代人的精巧，以及陶冶情操式样的生活态度。元代银器基本上也是延续传统，但是在纹饰细节上不及宋代。

清代壹圆银币

清代小银饰

清代小银饰

清代花草纹银盒

　　明清银器纹饰特征鲜明，在延续前代的基础上有许多革新，其显著特征是繁缛与简洁并举。我们来看一则实例，清代银顶戴，M2：5，"饰镂空花鸟纹，每翘角外饰一周圆点镂空纹"（上海市文物管理委员会，1990）。由此可见，明清银器在纹饰上的繁缛。我们知道顶戴的有效饰纹面积也是有限的，而就是在这有限的空间里装饰了多种纹饰，花鸟纹、圆点纹，而且还是一周圆点纹，使用的工艺是镂空，可见其纹饰之复杂，而且在"翘角间饰模压凤纹"（上海市文物管理委员会，1990）。这样就使得整个器皿变成了一个纹饰的世界。再者纹饰讲究对称、构图合理，层次分明，线条流畅，刚劲挺拔，弧度分明。由此，该器物在纹饰上亦真亦幻，整个器物精美绝伦，无与伦比。

　　不过，在明清时期还有一些银器在纹饰上比较简单。我们来看一则实例，明代银耳挖，MK ：36"柄部表面饰有云纹"（南京市博物馆，1999）。可见这件挖耳勺在纹饰上比较简单，只是简单地勾勒出云纹；像这样的例子还有不少。如明代银筷子，MK ：20，"中段见有三道凸弦纹"（南京市博物馆，1999）。纹饰只是局部有三道凸弦纹，非常简单的纹饰，简洁的工艺。过多的实例不再赘举，不过由此可见，明代银器纹饰显然是繁复与简洁并存，且此两种情况都没有走向极端化。清代纹饰与明代基本相似，并没有过于大的创新，纹饰是繁复与简洁并存，常见花卉、瑞兽、弦纹、龙纹、凤纹等，总之，与明代没有太大的区别，在这里不再过多赘述。

银铃·清代

925 银吊坠

银镯

4. 民国与当代银器

民国时期银器在纹饰上特征比较明确，基本延续明清，在题材、工艺、布局等诸多方面都是这样，以花卉为多见，花纹、瑞兽等都常见，题材极为写实，并没有过多创新。

当代银器在纹饰上异常复杂，各种各样的纹饰题材都出现了。如双鱼纹、莲花双鱼、双鱼"福"字、鲤鱼、龙凤、羊、马、"寿"字纹、羽纹、蝴蝶纹、莲瓣纹、弦纹、回纹、龙纹、叶纹、团花、宝相花、牡丹、联珠纹、二龙戏珠、云纹、瑞兽等都有见。这些纹饰显然都是传统留下来的纹饰，只不过是在当代有了浓郁的时代特征而已。有的不用组合，如马纹多是出现在长命锁之类的挂件之上，寓意一马当先；双鱼纹有的时候还经常加上"福"字纹。从构图上看，构图合理，层次分明，繁缛与简洁并存。从线条上看，当代银器纹饰在线条上以纤细为主，线条流畅、刚劲挺拔。从写实性上看，以写实为主，写意的作品很少见。从手工与机雕上看，当代银器多数是机械化大规模的生产，只有少数银器是手工制作，精益求精，多数是名家的作品，较有收藏价值。

银锁

二、做 工

　　做工是银器鉴定的重要手段。
将银器制作完美，是件非常难的事
情，需要精益求精、一丝不苟的态度，
因此做工是银器鉴定中最重要的一个环节。

925 银吊坠

不同时代、地域、出土地点、不同功能的银器等在做工上都会有一
些差别。这些差别互相渗透，相互影响，组成了一个复杂的鉴定体
系。但我们在鉴定过程当中要注意把握住主流，也就是银器在做工
上的特点和方法。中国古代银器在漫长的发展历程当中仅制作工艺
就相当复杂，如錾刻、镂空、抛光、铸造、锤揲、贴银、切削、焊缀、
铆接、鎏金、镶嵌等都有见。主要是根据不同银器而选择制作工艺。
而且，从工艺上看以上方法还只是打制一般银器的一些方法，如果
制作特别的银器，在工艺上还要更复杂。另外，这些工艺在各个时
代和地区的流行程度也有所不同。

925 银耳钉

银镀金色吊坠

925 银莫莫红珊瑚粉色雕花耳钉

925 银吊坠

　　从制作工艺上看，中国古代和当代银器的主流是做工精湛，一丝不苟，很少有粗制和矫揉造作之器。但个别的银器在做工上也会出现一些问题，"双鱼纹碗 1 件（M：17）。已残。海棠口，唇微外侈，弧腹，以凸棱分作四瓣，棱线与唇缺相连，平底，底部有圈足痕迹。碗内底为錾刻的小涡纹地及锤地隐起的两条首尾互衔鲶鱼纹，立体感极强。腹壁每瓣阴线錾刻鸳鸯、阔叶折枝花、宝相团花、藤蔓等花纹，凸棱线錾刻'上''中''下'三字。外底以利器浅刻'钊位''薛瑜'及其他符号，字迹随意草率"（郑东，2002）。这件银碗虽然纹饰和造型都比较繁复，多种纹饰交织在一起，但是，字迹随意草率，暴露了其在做工上的随意性。这样的作品在中国古代银器当中并不是很多，不过的确有一些。原因主要还是银虽然是贵金属，但并不是像金那样的贵重。加上古代银器又特别常见，散碎银子每个人身上可能都有，所以有的时候也会出现随意而就的情况。这些我们在鉴定时应注意体会。

925 银吊坠　　　　　　　925 银吊坠

　　另外，从工艺上看，通常一种工艺大多不能制作一件完整的银器，大多是几种工艺组合在一起制作银器。我们来看一则实例，"唐代银双鱼纹盏1件（M：19）。外底焊接椭圆形圈足。内底錾刻双鱼纹"（郑东，2002）。可见，上例是采用焊接和錾刻两种方法制作而成，这不只是一个孤例，实质上单独任何一种工艺都很难将银器制作成功，或者只能够制作很简单的造型。如捶碟法可能只是打制一件没有纹饰的银钗等。因此，各种方法的综合应用是银器在制作上的主流。下面我们具体来看一下。

925 银链莫莫红珊瑚球吊坠

1. 商周秦汉银器

商周秦汉时期银器的制作工艺已经是比较复杂。在商周时期锤
揲工艺就被广泛应用，如西周时期的车厢就常用银箔来进行装饰等。
汉代，在工艺上更是较为繁复。我们来看一则实例，汉代"铸制或
用很薄的金、银片锻制"（云南省文物考古研究所等，2001）。由
此可见锻制经常使用，汉代银器在工艺上已显现多样化的特征。当
然，在汉代，最主要的做工还是锤揲和模具铸造等。总之，与金器
在工艺上有异曲同工之妙，在态度上十分认真，精益求精，一丝不苟，
许多银器都达到了相当高的工艺水平。

2. 六朝隋唐辽金时期银器

六朝隋唐辽金时期银器在做工上也是精益求精，几无缺陷，各
种方法都有使用。我们来看一则实例，六朝银顶针，M6：8，"顶
针面上有四周不规则圆形的联珠状凹点"（江西省文物考古研究所等，
1990）。可见六朝时期采用錾刻的方法比较多见，半机械化的程度有
所增加。实际上，六朝时期这种方法应用得十分广泛。我们再来看
一则实例，六朝银戒指，"面饰有七个小点"（广东省文物考古研
究所等，2000）。从深浅程度上看，六朝银器多数在规整程度上比较好，
但由于银的质地比较软，特别是越纯的银器质地越软，在这一种物
理特性的指导下，六朝时期人们似乎并不太在意银器的规
整程度。从精巧程度上看，六朝时期银器在精巧程度
上丝毫不输给前代，通常银器制作精益求精，
一丝不苟。从刻划上看，我们先来看一则实
例，六朝银顶针，M6：8，"中间两道较深"
（江西省文物考古研究所等，1990）。由
此可见，银器由于比较软，刻画的方
法经常在装饰纹饰方法中使用。鉴定
时应注意分辨。

银铃·清代

　　隋唐时期银器的做工基本延续六朝时期。我们来看一则实例，唐代银双鱼纹碗，M：17，"棱线与唇缺相连"（郑东，2002）。可见在做工上相当巧妙，极为讲究艺术性。再来看一则实例，唐代银链"M2124：7，以细线折成"（黑龙江省文物考古研究所，2001）。这件银链实际上是以细线条折成的，这其实是古代很重要的一种制作银器的方法，对于后世的影响特别大。这种方法直至民国时期还在使用，给人的感觉特别自然。另外，焊接工艺也在这一时期的银器之上时常有见。我们来看一则实例，五代如意状云纹银带，"背面焊接4～5个银钉"（浙江省文物考古研究所，2002）。这件银带之上焊接了银钉，可见银器在制作上的工序繁琐与简洁并存，上例中的银链是用手工折成，而这件银带却是需要进行焊接。这种简洁与繁琐并存的工艺使得这一时期的银器亦真亦幻，巧夺天工。

　　辽金时期银器在做工上通常也是比较精致，基本上延续唐代，在态度上十分认真，做工精益求精，几无缺陷，錾刻、锤揲、镂空、焊接等工艺交替使用，构思巧妙，多数为精绝之器，鉴定时应注意分辨。

唐代银碗

3. 宋元明清银器

宋元时期的银器在做工上依然是延续传统，一丝不苟，精益求精，同金器十分相似，坚持着古老的手艺，但总体上基本与前代相似，就不再过多赘述。明清时期银器在做工上进一步发展。我们随意来看一则实例，清代代银顶戴，M2：5，"层间连接采用叠压技法"（上海市文物管理委员会，1990）。由此可见，明清时期银器在工艺上日趋复杂化。如这件器物采用的是叠压的技法，这种技法其实较难掌握。从工艺上看，各种工艺都有应用，可谓是集大成，镶嵌、鎏银、錾刻、锤揲、镂空、编织等都有见。我们再来看一则实例，明代花朵形发簪，"花瓣上分别使用模压与錾刻的技术"（何民华，1999）。这件银器在工艺上采用的依然是比较传统的模压和錾刻的技术。由此可见，明清时期银器在做工上是简单与复杂化并存。有的特别简单，如明代银勺，MK：32，"以明代银片制成"（南京市博物馆，1999）。可见工艺简单，但构思巧妙，同样也达到了很好的效果。这一点我们在鉴定时应注意体会。

清代小银饰

925 银链莫莫红珊瑚兔子吊坠

925 银链莫莫红珊瑚猴吊坠

4. 民国与当代银器

民国银器在做工上基本延续前代，镶嵌、鎏银、錾刻、锤揲、镂空等工艺都有使用，但在制作方法、工艺水平、态度等诸多方创新不大，不再过多赘述。

925 银链莫莫红珊瑚吊坠

925 银吊坠

925 银、铜镀银组合卡扣

　　当代银器在做工上比较复杂，传统的工艺都有使用，如錾刻、镶嵌、镂空、锤揲、模压、刻划、焊接、浅浮雕、高浮雕等，似乎是在集大成。但其实有一些方法在当代使用得比较少，如鎏银、刻划，包括锤揲等工艺使用都不是太多。而诸如镶嵌、镂空、焊接、模压等工艺经常有见，特别是镶嵌工艺在当代可谓是大放异彩。如银戒指的镶嵌工艺，仅涉及的材质就可以达到上百种，如银芙蓉石镶嵌、银橄榄石镶嵌、银红宝石镶嵌、银南红镶嵌、银翡翠镶嵌、银和田玉镶嵌等，不胜枚举，历代无与伦比。在具体的工艺上极尽心力，几乎各种各样构思都想到了。总之，当代银器以工艺为重，各种各样的工艺交织在一起，制作出了造型隽永、雕刻凝练的工艺品，延续着古老工艺。

925 银丝

925 银链莫莫红珊瑚吊坠

三、铭 文

　　银器当中有铭文的器皿常见，这与古代银器贵重的属性分不开，人们在珍贵和具有财富象征功能的银器之上打上铭文，赋予其人的意志，寄托自己的思想，表达自己的感情。无论古代还是现代这种情况都很常见。我们来看一则实例，"银盆　W2：29，口径 47.2、底径 26.2、高 11.4 厘米。平折沿，斜弧腹，平底。腹部浅刻'容六斗十升十二斤十四两十九朱'"（韦正等，2000）。由于铭文的存在，可知这件银盆是一件量器。但汉代量器已经十分发达，用在银盆上的铭文可能只是一种象征性的文字。另外，1979 年出土于湖北省巴东县茶店区凤吹垭乡的，"印为方形龟纽，连纽高 2、印面长 2.2 厘米，印文为白文'虎牙将军章'"（范毓周，1997）。印章显然是银器铭文的主要来源。铭文具有较高的史料价值，同时也更有收藏价值。

925 银链子

925 银耳钉

从铭文存在的形式上，我们来看一则实例"鎏金镂空银垫，圆形，正中有一枚银钱，每面锤揲'千秋万岁'楷字各一；以联珠圈分成内外两圈，外圈的图案为六只展翅飞翔的鸿雁，周边为枝叶；内圈的图案为四只鸳鸯，四周镂刻莲荷，外缘饰联珠纹；直径25.4厘米"（浙江省文物考古研究所，2002）。由此可见，这件银器的铭文与纹饰，实际上是形成了相互的映照，相得益彰的效果。试想，如果只有"千秋万岁"四个字，其所表达的寓意也不是很圆满；但是如果只有纹饰，想表达"千秋万岁"四个字的含义显然是不可能的。

银器的铭文是古人遗留下来为数不多的珍贵文字史料，它真实地再现了当时人们的生活场景，具有重要的史料价值。所以，铭文的鉴定很有意义。还有的作伪者在真器上镌刻上铭文，以此来获取暴利，此种作伪方法我们称之为真器伪铭的方法。由此可见，我们需要鉴别伪刻的铭文来判断银器的真伪。下面我们具体来看一下各个历史时期银器的铭文特征。

银锁

"长命富贵"银镯

1. 商周秦汉银器

商周时期铭文发现比较少，特征还不是很明确，但是秦汉时期铭文特征已是比较清晰。西汉银销，W2：34，腹部浅刻"宦者尚浴沐销容一石一斗八升重廿一斤十两 ++ 朱第一御"（韦正等，2000）。由此可见，在银器上錾刻铭文在西汉时期已是非常普遍的事情，明显是计量的符号。另外，汉代印章上也是铭文多出现的地方。我们来看一则实例，汉代银印，"有'楚骑尉印''楚都尉印'等"（韦正等，2000）。可见这些都是实用印章，字迹清晰，笔力苍劲。总体观察这些铭文，这一时期银器铭文的基本特点是以实用为主。鉴定时应注意分辨。

2. 六朝隋唐辽金时期银器

六朝隋唐辽金时期的银器铭文很丰富。我们来看一则实例，唐代银双鱼纹碗，M：17，"凸棱线錾刻'上''中''下'三字"（郑东，2002）。可见是一些符号性的文字，报告说这些字比较草率，可见当时在银器上铭刻文字多是艺术性的，与汉代的以实用为主，有了较大的变化。从内容上看，这一时期银器在内容上多样化了。我们来看一则实例，五代银鎏金鹦鹉纹银带，"带扣上浅刻'弟子陈承裕敬舍身上要带入宝塔内'15字"（浙江省文物考古研究所，2002）。可见这是有关宗教的一些文字，总之，五花八门，各种各样内容都有见，鉴定时应注意分辨。

3. 宋元明清银器

宋元明清时期银器在铭文特征上与前代相比没有太大变化，多数为传统的延续。我们来看一则实例，宋代银锭，"如'诸成县''伍拾两''买盐人刘祐''验匠成谨''使正'"（江苏省赣榆县博物馆等，1997）。由此可见，银锭上面较为常见铭文。实际上，明清时期银锭之上也常见有铭文，只不过是内容不同罢了。清代常见写日期，也有见银锭上面两侧各写一个"福"字等，而不像宋代这样只写官府。当然宋代还有如宋代银锭，"两端近腰部錾有'真花银'三字"（临沂市博物馆等，1999）等铭文。可见银锭之上是宋元明清时期最常见到铭文的器物。当然宋元明清时期银器不仅仅是只有银锭上的铭文，而是有诸多的铭文内容。如钱币也是铭文最为常见的载体，我们来看一则实例，明代银压胜钱，M3：15，"孔四周压印'天启通宝'四字"（南京市博物馆，1999）。可见压胜钱在铭文上多书写的是帝王年号款。另外，还有如明代银戒指，M1：2，"两侧刻'秀''气'两字"（常熟博物馆，2004）。在戒指两侧刻字比较传统，多是一些具有吉祥寓意的字，使人看了以后神清气爽，非常有精神。从清晰程度上看，我们知道银器比较容易氧化，那么在银器上铸刻的铭文究竟清晰度如何呢？实践证明这种物理现象是很难避免的，从实物观察的情况来看，有的地区是不太清楚；但不能辨识的程度可能还达不到。只有一部分银器上的铭文十分清楚，鉴定时应注意分辨。

清代银锭

民国银锭

925 银耳钉

"长命富贵"银镯

4. 民国与当代银器

　　民国银器与清代银器基本相似，也是多在银锭上铸刻铭文，如在银锭上有见，左右对称的"上海"字样，中间还有"源亭泰"等铭文。当然最常见的还是银币，也就是袁大头，正面为"壹圆"，背面有"中华民国三年"字样。这样的袁大头比较常见。总之，民国时期银器在铭文上没有过于突出的特点，我们就不再过多赘述。

银执壶（三维复原色彩图）

当代银器在铭文上主要
还是延续传统，只是具体的铭
文有时不同，如"福"字、"寿"字、
"喜"字、"佛"字、"安"字、"贵"
字、"长命富贵""S925"银等，
这些字纹多是和纹饰在一起相互衬托，别有
一番意境。从字迹上看，多数规整，笔力苍劲，但也有的不是很规整，
特别是目前市场上的一些低档货都是这样。因此，有的时候看字就
可以看出来究竟是什么档次产品。由此可见，当代银器并不是以铭
文取胜，铭文只是一种装饰而已。这一点我们在鉴定时应注意分辨。

银锁

银锁

925 银链莫莫红珊瑚吊坠

四、完 残

　　银器完残特征通常情况下都比较好，这是由银器延展性强等自身固有的优点所决定的。银器可弯、可折，但是就是不易断，这是银器的固有特征。这一点从当代银器上看也是这样。例如，我们看到银店内琳琅满目的银器，没有哪一个是残断的。但对于古代银器而言就不是这样了。我们来看一则实例，汉代银手镯，"M5：72，残"（广西壮族自治区文物工作队等，2003）。这与银器易锈蚀等特征有很大的关系。不同时代的银器在完残特征上有所不同，残缺的程度也不同，我们在鉴定时应注意分辨。下面我们具体来看一下。

925 银吊坠　　　　　　　925 银链莫莫红珊瑚吊坠　　　　　　925 银吊坠

925 银丝

925 银吊坠

1. 商周秦汉银器

　　商周秦汉银器在完残特征上不是很好。实际上，商周时期并不是没有银器，而是有很多在历史上已经残缺消失了。就连汉代的银器也是残缺者为多见。我们来看一则实例，"汉代银镯，M1：48，锈蚀严重"（广西文物工作队等，1998）。可见是残缺严重，像这样的情况在汉代很常见。再来看一组实例，汉代银钗，"已残"；汉代银钗，"M6：5，残长 7.9 厘米" "已残"（西安市文物保护考古所，2000）。由此可见，基本上都是残的，可见情况之严重。这主要是由银器比较容易受到腐蚀的固有物理特性所决定的。这一点我们在鉴定时应注意分辨。

925 银链莫莫红珊瑚球吊坠

图 201 清代小银饰

图 202 银铃·清代

2. 六朝隋唐辽金时期银器

六朝隋唐辽金时期银器在完残特征上依然非常严峻。来看一则实例，六朝银戒指，"戒指等器物出土后就破碎"（广东省文物考古研究所等，2000）。可见腐蚀已经将银器完全改变，破碎是常见的一种表现方式。还有一些情况是，会因为组件无法找到而残缺。我们再来看一件其他地区的例子，六朝银簪，M1∶17，"已残"（长沙市文物考古研究所，2003）。可见状况也不是太好。由此可见，六朝时期由于距离我们现在过于遥远，残缺的情况也是比较多见。唐代银器基本上也是这样，都会有不同程度的锈蚀，而且这种锈蚀往往至器物残断。我们随意来看一则实例，唐代银器，"均有不同程度锈迹"（郑东，2002）。可见情况之严重。有的残缺比较严重，如唐代银发簪，M4∶6，"一股残折"（郴州市文物事业管理处雷子干，2000）。可见唐代银器在残缺特征上也是比较严重。同样辽金银器残缺的也比较严重，可以说比金器严重得多。来看一则实例，辽代银簪，ＦＴＭ２∶9，"均残"（辽宁省文物考古研究所等，2004）。竟然没有一件幸免，这说明银器的易腐蚀性是很难避免的，特别是在恶劣的环境当中更是这样。

925 银丝

925 银丝

3. 宋元明清银器

宋元明清时期银器残缺的情况基本延续前代，与前代相比没有实质性的改变。我们来看一则实例，宋代银耳环，M7：5，"残长4厘米"（孝感市博物馆熊卜发等，2001）。可见这件耳环是残缺了一部分，只剩下了残件。再看一则实例，宋代银梳，M1：9，"残长11厘米"（河北省文物研究所，2000）。这件银梳子只剩下了11厘米的长度，这样的长度是不能实用的，残缺的应该是大部分。明清时期银器残缺的情况依然是很严重。我们来看一则实例，明代银钗，M1：20、21，"出土时已断为四截"（南京市博物馆等，1999）。可见残缺是比较严重的。再来看一件明代银玉壶春瓶，MK：2，"已残碎"（南京市博物馆，1999）。看来是完全碎掉了。由此可见，明清时期银器并没有因为时代距离当代比较近而减少腐蚀的程度，在残缺上也是比较严重。

清代银锭

清代银锭

925 银链莫莫红珊瑚白枝吊坠

银锁

4. 民国与当代银器

民国与当代银器在完残特征上很明确，残缺的情况以民国时期为主。但民国时期主要是以传世品为主，因此在受到腐蚀的程度上比较轻微，锈蚀等比较常见，但是残缺的情况不是很常见。当代银器在残缺上基本不见，但锈蚀的情况的确有见，这其实是一种很正常的情况，因为在自然的环境下，本身银就会同氧发生反应，会出现红斑、黑斑、白斑等锈蚀。像人们戴的首饰经常与外界接触，特别是在洗漱的时候会起化学反应。除了轻微锈蚀外，一般在售的商品不会有其他残缺的情况发生。

925 银嵌锆石戒指

925 银链子

925 银吊坠

925 银链莫莫红珊瑚白枝吊坠

五、素　面

　　素面的银器比较常见，无论古代还是当代都是这样。我们来看两则实例，六朝"银指环，素面"，六朝"银笋，素面"（王银田等，1995）。该墓出土的器物都是素面。其实，银器在早期就不是以纹饰取胜，以造型取胜，所以素面银器很常见。从时代上看，其实银器素面各个历史时期都有见，并没有在哪一个时代的银器专门是素面。我们来看一下，辽代银簪，ＦＴＭ２：9，"素面"（辽宁省文物考古研究所等，2004）。再来看一例，元代银杯，"素面"（内蒙古文物考古研究所等，1990）。可见元代这件银杯之上没有刻画纹饰。另外，明代银钗，M1：20、21，"皆无纹饰"（南京市博物馆等，1999）。可见，银器有无纹饰，对于器物造型的选择也是很重要的一个方面。这一点我们在鉴定时应注意分辨。

925 银链莫莫红珊瑚葫芦吊坠

银、铜镀银组合抃扣

925 银嵌锆石戒指

六、功 能

银的本质属性具有很好的延展性、导热、导电性能，这样就决定了银的用途广泛。银器的概念也是宏大的，在电子、医疗、首饰、实用器皿等诸多方面都有着应用。如中医用的银针为大家所熟知。

从装饰的功能看，银器的纹饰更加丰富多彩，生活趣味加强，描绘的是各种花卉、各种意境，天南海北的天下事，这样的银器是人们在生活中所喜闻乐见的。但如我们逆向思维，就能知道，之所以出现这么丰富纹饰图案的银器，其目的是为了加强其装饰的功能，为人们的生活增添欢乐的气氛。

另外，银器在功能上还更多地体现出了实用与装饰结合的功能，鉴定时应注意分辨。总之，银器在古代的应用具有相当的广泛性。首先，银是一种贵金属，是钱币的一种。如银元在民国时期还是主要的货币。银锭以及散碎银子都是古代重要的货币，更有储备财富的功能。还有大量的银器被制作成各种各样的首饰，如长命锁等被人们所熟知。一些银器还被制作成为艺术品，陈设于厅堂之上。银碗、银杯还具有实用的功能等。

925 银耳钉

925 银嵌珍珠吊坠

925 银耳钉

银长命锁

由此可见，银器具有相当广泛意义上的功能。当然历代还有一些具体的功能，如六朝银火拨，M5：15－1，"似为实用之物"（江西省文物考古研究所等，1990）。可见这是一件医疗用具，正如报告所述为实用之器。再来看一则实例，六朝银碗，M4：22，"用于承托玻璃罐"（南京市博物馆，1998）。这一功能十分具体，说明这个时期玻璃是十分珍贵的材质，以至于用银碗来作为底座。还有如辽代金银器，"是女人头部的装饰品"（彰武县文物管理所等，1999）。这是银器最广的用途。总之，银器在功能方面是多样化的，如M1：6"天主教婚配礼仪戒指"（上海市文物管理委员会，1990）。这件银戒指还具有特殊的宗教涵义。所以说，从功能上看，银器宏观上很简单，但微观上功能却是异常的复杂。

925 银链莫莫红珊瑚吊坠

第三章　造型鉴定

925 银嵌珍珠戒指

第一节　器型鉴定

银器常见的造型主要有银条、银币、耳坠、银铃、银锁、项圈、顶针、带鎊、银盒、银簪、耳钉、耳环、银坠、银盏、银勺、腰带、银钏、银塔、银带、银梳、银签、银锭、银环、银钗、戒指、银童、银鱼、冥钱、银鼎、银瓶、筷子、银匙、耳挖、银笄、银针、生肖、项链、手串等。由此可见，银器的造型种类十分丰富。

我们来看一则实例，六朝"出土于 M3、M6 有金戒指、金指环、金手镯、银手镯、银发钗、银顶针、银耳挖、银火拨等"（江西省文物考古研究所等，1990）。由此可见，六朝时期银器的造型主要是以实用器为主。如上例中的银顶针、挖耳勺、火拨等都是典型的实用器，而手镯和发钗则属于首饰。这一趋势历经秦汉直至明清，都是主流，只是在后期摆件的功能有一定程度的上升，这一点很明确。

925 银耳钉

925 银吊坠

925 银吊坠

925 银、铜镀银组合卡扣

　　我们再看一则实例，元代"包括银质玉壶春瓶、盖罐、盒、铜质剪、镊各 1 件"（内蒙古文物考古研究所等，1990）。可见银质的玉壶春瓶是一件摆件，陈设装饰的功能突出，实例不再赘举。总的来看，银器不仅在历史上，而且包括当代，造型均十分丰富。首饰、餐具、摆件、明器、茶具、酒具、文具等都有见。当然以上是综合所有时代的银器造型，不同时代会出现相异的器物造型。如汉代常见"银印 5 方，有'楚骑尉印''楚都尉印'等，龟纽，尺寸同铜印"（韦正等，2000）。这种造型的铜印加之铭文显然多在汉代出现。其他时代的银印一是比较少见；二是时代特征很明确，相同的造型在不同的时代里数量会有异同； 三是造型因功能而产生，同样因功能结束而亡。通常在功能不变的情况下，银器的造型很难改变；而当功能改变时，银器的造型很容易就消失了。另外，从以上看都是一些日用生活用品，造型十分规整，这与其贵金属的性质有关，造型的繁缛与简洁并举，以实用为主。

清代花草纹银盒

925 银镯子

　　从造型的大小上看，银器在造型上以小器为主，过大的器皿有见，但显然不是主流。通常，器物造型都比较适合人们实用。如顶针的大小实际上与其他质地的顶针并无区别，只是银质而已。大型的银器有见，但数量比较少。从厚重上看，银器通常情况下比较薄，器壁厚的情况少见，整个造型看起来比较丰满，圆度规整，显得相当雅致和高贵。从实用与装饰上看，通常银器由于其贵金属性，在造型上体现出的多是实用与装饰的结合，即造型隽永的银器在纹饰等装饰手法上也会比较认真，是一种成正比的关系。

925 银链莫莫红珊瑚吊坠

925 银链优化钛晶吊坠

红绿宝石银吊坠

第二节 造型特征

银镯（三维复原色彩图）·清代

一、船 形

　　船形的银器有见。从造型本身来看，船的造型为人们所熟悉，船的功能为人们所熟知。"假舟楫者，非能水也，而绝江河。"早在新石器时代就有独木舟，但对于银器而言，所谓船形多是指帆船的造型。这种船在中国古代曾经长期使用，船的造型具有很强的吉祥寓意，寓意"乘风破浪，一帆风顺"。当然，船还有许多引申的含义，更有韵味，如"水涨船高""南船北车""顺风驶船""宰相肚里好撑船"等。也正是由于这些原因，船的造型在古代非常流行，当代也是这样，我们来看一则实例，明代银元宝，M2：18, 19，"船形"（常熟博物馆，2004）。由此可见，这件船形的器物是银元宝，的确是这样，银元宝的船形造型是主流，很多历史时期都是这样的。当代船形的造型，比较写实，一般就是帆船的造型，主要以摆件为多见。当然，其他的器物之上船形也有见，只是数量比较少而已。

银镯

925 银嵌锆石戒指

二、圆　形

　　圆形的银器有见。我们来看一则实例，汉代银戒指"圆形"（广西壮族自治区文物工作队，2000）。可见这件汉代银戒指是圆形的。实际上根据我们对于此类器皿实物的观测，圆形的戒指实际上并非是几何上的圆形，而只是视觉意义上的，也就是说判断的标准是视觉，通常情况下并非正圆，只是一种造型而已。当然圆形在银器上应用十分广泛，并不仅仅限于戒指。我们来看一则实例，六朝银顶针，M6：8，"圆形"（江西省文物考古研究所等，1990）。再看一则实例，明代银筷子，MK：20，"下段为圆形"（南京市博物馆，1999）。由此可见，圆形的造型在银器中的应用的确是十分广泛，还有如手镯、钱币、指环、银垫、坠等都是主力造型，在这里就不再一一赘举了。另外，圆形的造型在银器上有局部使用的现象。如明代银压胜钱，M3：15，"钱面圆形"（南京市博物馆，1999）。我们可以看到只是钱面是圆形，而钱币中间的孔是方孔。再如，汉代银钗，"钗股体圆"（西安市文物保护考古所，2000）。可见实际上例的是呈长条形，只是股体是圆形的。实际上例当中的筷子也是这种情况。由此可见，圆形在银器上的应用是深入的，已经深入到了银器的方方面面，是银器造型最重要的组成部分，这一点我们在鉴定时应注意分辨。

清代小银饰

925 银镯

银锁

925 银吊坠

银镀金色吊坠

925 银嵌珍珠戒指

925 银嵌锆石戒指

三、长方形

　　长方形的造型在银器当中有见。
我们来看一则实例，明代银戒指，
M1：2，"长方形戒面"（常熟博物馆，
2004）。这是长方形在银器当中最为常见的造型应用，不仅仅是明
代银戒指戒面有长方形，各个时代都有见，特别是当代最为常见。
长方形和圆形一样，在银器造型当中的应用非常广泛，涉及多种器
物造型。如牌饰最为常见，各种各样的银牌，有很多都是长方形的，
但真正几何意义上的长方形倒是不多见。即银牌的四个角多是有弧
度的造型，对于银牌而言，长方形是视觉意义上的概念，这一点我
们在鉴定时应注意。

925 银吊坠

925 银耳钉

925 银嵌珍珠戒指

四、纤细形

　　纤细形的银器有见。我们来看
一则实例，汉代"银戒指，纤细"（驻
马店市文物工作队等，2002）。这种
戒指可能和我们现在固有的造型有些差
距，但是古代由于银的缺乏，很多戒指就是
这样，在体型上是纤细的。一条纤细的长条形的银条截开可以制成
很多个戒指、指环一类的器物，非常简单。关于这一点我们来看一
则实例，六朝银戒指，M42 ：5，"用细银丝弯曲成环形"（新疆文
物考古研究所，2002）。可见在古代有些银器的造型的确是比较简洁。

银戒指·清代

银戒指·清代

镀金色银吊坠

　　实际上，无论古代还是当代，纤细形的造型还有很多。如挖耳勺、银条、筷子、银镯、银簪、银钗、勺子等的股体的造型通常都是纤细形，一是节约银子，二是符合当时的传统。古人对于银器的追求很多要的是其材质方面的内容，而并不是造型本身，也就是说，人们只会去关注一个人佩戴或者使用的是银器，而不会过度去关注银器的造型。而这种背景也是造成许多纤细形银器的重要原因。可以说在商周时期就有见，汉唐以降，直至明清，乃至民国都是这样，只是当代这种纤细形的造型不是很常见了，人们对于银器的要求更高。如当代的银戒指通常都会制作得比较宽大，银镯、银簪、银钗等都是这样。当然，这主要是由于银器在当代已经不像古代那样是重要的财富的象征了。银的储量也很大，所以要想获得人们的青睐，在造型上绝对不能吝惜原料。但如果是需要纤细形的造型，当代银器在做工和技术上都没有问题，完全可以制作得尽善尽美，鉴定时应注意分辨。

925 银吊坠

925 银丝

925 银耳钉

925 银耳钉

925 银耳钉

银镯

五、圆环形

圆环形的银器有见。我们来看
一则实例,汉代银指环,M3：7,"圆
环形"(中山大学人类学系等,2003)。实际上,
圆环形是汉代银指环的基本和固有造型,因为指环在造型上不可能
会有更多的选择,这一点是显而易见的,无论中国古代还是当代都
是这样。当然,圆环形的固有造型器物还有很多,如镯子就是这样,
必须是圆环形的,无论哪个时代都是这样。我们随意来看一则实例,
六朝银手镯,"圆环形"(江西省文物考古研究所等,1990)。当然
还有很多造型不是圆环形的固有造型。这样的造型很多,我们来看
一则实例。六朝银饰件,M4：4～142,"下含圆环"(南京市博物馆,
1998)。可见,这件装饰品下部是圆环形。但是,我们知道这件器
物完全可以不选择圆环形的造型。像这样的例子不是孤例。

925 银嵌海蓝宝石戒指

925 银嵌珍珠戒指

　　我们再来看一则实例，明代银玉壶春瓶，"颈部扣有双环"（南京市博物馆，1999）。这件玉壶春瓶在颈部衔环，一般传统是这样的。但是我们知道这件玉壶春瓶完全可以不在颈部衔圆环，或者是其他造型的俯首。但是正如上例所显示，很多器物还是选择了圆环形的造型，这说明圆环形的造型的确是相当流行。从时代上看，不仅仅古代圆环形流行，而且在现在圆环形的造型也是主流造型之一。如银镯、戒指、平安扣、扳指、项圈等，都是以圆环形为主力造型，鉴定时应注意分辨。

925 银嵌锆石戒指

925 银镯子

银铃铛手镯

925 银嵌锆石戒指

六、圆筒形

　　圆筒形的银器有见。我们来看一则实例，汉代银顶针，"圆筒形"（西安市文物保护考古所，2000）。顶针是圆筒形造型当中比较常见到的器物，比较标准的圆筒形的造型。实际上这种圆筒形的造型常见，银器的一些管件等以圆筒形为主，包括一些大筒珠等都是圆筒形的。基本的造型是直口、直腹、平底，这样的造型犹如竹筒一般，人们称之为圆筒形。但是由于银器质地比较软，圆筒形的造型并不是几何意义上的，而是视觉意义上的概念，判断的标准是视觉。总之，这是一种非常美，而且讲究弧度的造型，在当代银器当中应用最为广泛。直接成型的器物就有很多，如笔筒等就比较常见，组合应用的情况更多见。

银镀金色吊坠

银镀金色吊坠

圆筒形银戒指·清代

七、扁体形

扁体形的银器有见。这也是银器当中最为常见的造型之一。从时代上看，无论古代还是当代都比较兴盛。我们来看一则实例，汉代银戒指，"扁体"（西安市文物保护考古所，2000）。这是最为常见的戒指造型了，六朝隋唐五代时期、宋元明清等各个时期戒指的主流造型实际上都是扁体形的。当然扁体形的造型在应用上不仅仅是戒指，如银钗也是这样。我们来看一则实例，汉代银钗，"顶部扁体"（西安市文物保护考古所，2000）。由此可见，银钗的上部是扁体形的，因为银钗的造型从古到今变化不大，所以扁体形的造型几乎成为了银钗上部固定性的造型。总之，扁体形的造型在银器上应用非常普遍。如银环、银碟、指环、扳指、手镯、项圈等都有可能是扁体形的造型。

925 银吊坠

925 银吊坠

925 银、铜镀银组合卡扣

925 银、铜镀银组合卡扣

八、U 形

　　U 形的银器有见，其名称是基于英文大写字母而来。我们来看一则实例，汉代银钗，"为 U 形"（西安市文物保护考古所，2000）。这种造型实际在银器上的应用比较少和固定化。正如上例所述的那样，以银钗为显著特征，有的时候可能是以银钗的下半部为显著特征。因为银钗的上半部往往都是扁体形的。当然银簪有的时候也有 U 形情况，但不是很常见。总之，这种造型只是银器造型当中的一种而已，总量不大，我们在鉴定时知道就可以了。

925 银、铜镀银组合卡扣

九、菊叶形

菊叶形的银器有见。我们来看一则实例，唐代银簪，M6：4，"尾端呈菊叶状"（偃师商城博物馆，1995）。可以看到，这并不是一件独立的造型，菊叶形的造型只是银簪的局部，既尾端的造型。这个实例实际上很有代表性，大多数菊叶形的造型都是这样，独立成器的不多，多数是作为器物造型的一部分组件的形式出现。从时代上看，不同时代基本都是这个样子。当代菊叶形的造型也是常见，但在组合方式上多是延续传统，鉴定时应注意分辨。

十、鱼 形

鱼形的银器有见。我们来看一则实例，唐代银簪，M2：6，"把作鱼形"（厦门大学考古队，2001）。由此可见，鱼的造型在唐代银簪上出现了。实际上，鱼是一种非常吉祥的动物，在古代出现很多，具有"年年有余"的寓意。这件鱼形的造型出现在银簪之上显然也有这样的意思。从时代上看，不仅唐代是这样，在中国古代历史上鱼纹经常是被描述的对象，直至我们当代都是这样。从当代的鱼纹上看，数量非常多，鱼在器物上纹饰的位置也比较复杂。我们再看一则实例，明代鎏金小银鱼，M2：13"似为一鲤鱼"（常熟博物馆，2004）。可见中国古代银鱼在造型上比较写实，如这个例子一样，可以清楚地看到是一条鲤鱼。

十一、蜂窝形

蜂窝形的银器有见。我们来看一则实例，宋代银锭，"背面为蜂窝状"（临沂市博物馆等，1999）。由此可见，蜂窝形实际上是银锭铸造时的一种缺陷，在银锭的底部会留下像蜂巢一样的孔洞，顾名思义谓之蜂窝形。我们再来看一则实例，宋代银锭，"密布蜂窝状气孔"（江苏省赣榆县博物馆等，1997）。可见这种蜂窝形的造型在宋代是比较常见，其实不只是在宋代常见，在明清时期也比较常见，但主要是出现在银锭之上，其他器皿上出现情况有见，但并不是太多。然而，并不是说银锭之上都有蜂窝形的造型，也有相当没有蜂窝的形状。这很简单，因为如果是制银的工艺都达到的情况下，银锭之上就不会出现蜂窝状缺陷。但是如果有蜂窝形的造型的银器，基本上器型就是银锭，这一辩证的状态我们在鉴定时应能理解。

十二、束腰形

　　束腰形的银器有见。我们来看一则实例，宋代银锭，"均为两端圆弧的束腰形"（江苏省赣榆县博物馆等，1997）。可见束腰形的银锭在造型上常见。我们再来看一则实例，宋代银锭，"束腰"（临沂市博物馆等，1999）。这也是一件束腰形的银锭，可见束腰形应用在银器上的器物造型主要是银锭。这一点不仅仅宋代是这样，而且其他时代里基本也是这样。我们再来看一则实例，明代银锭，"锭身呈束腰形"（南京市博物馆，1999）。看来明代基本上是延续宋代的特点，由此可见，束腰形在银器上造型应用的特点很明确，主要是为银锭等造型服务的，这一点我们在鉴定时应注意分辨。

清代银锭

束腰形银锭·清代

十三、密齿形

密齿形的银器有见。我们来看一则实例，宋代银梳，M1：9，"密齿"（河北省文物研究所，2000）。密齿的造型很明显主要是梳子。而用银制作梳子在历代均比较流行，特别是在当代更为流行。在密齿的具体造型上同时代也是不同，不同时代里也会有差异。但共性的特征是以实用为标准，密齿形在其他银器上的应用不是很常见，鉴定时应注意分辨。

银镯

十四、半月形

半月形的银器有见。从造型本身来看，半月形其实也是视觉意义的概念，以视觉为判断标准，我们来看一则实例，宋代银梳，M1：9，"呈半月形"（河北省文物研究所，2000）。可见，其造型主要是梳背。这种造型比较实用，同时也很美观。在很多时代都是梳背的主流造型，包括我们当代都是这样。在具体的造型上，不仅仅是半月形弧度的背部，而且平面也是略有弧度的。整个造型看起来比较丰润，看来这一造型至迟在宋代就比较流行。在当代，绝大多数的梳背是半月形的。当然，半月形的造型在银器上的应用显然不只是梳子，其他的造型也有见，只是没有梳子多而已。

925 银吊坠

十五、龟 形

龟形的银器有见。我们来看一则实例，汉代银印，"龟纽"（韦正等，2000）。这是龟形造型在器物局部使用的情况，作为银印的纽部造型出现。当然这种情况在历代都是比较常见，是龟形在银器上应用的主要方式之一。从写实性上看，龟形的造型写实性不是很强，只是略微点出龟形而已，这与银器造型多写实是背道而驰的有关。可能是受到纽部具体造型的限制所导致，并不会有太深的涵义，鉴定时应注意分辨。

十六、细圆形

细圆形的银器有见。我们来看一则实例，汉代银镯，M32：2，"断面细圆"（广西壮族自治区文物工作队，1998）。可见细圆形的造型在银镯上出现了。但细圆形的造型在银镯上出现其实多见于早期。在明清时期，特别是当代，镯子造型是细圆形者并不多见。实际上细圆形在银器上的应用十分广泛，可以应用到如指环、戒指、筷子等诸多造型之上。细圆形的造型通常比较标准，这是由其造型的固有特征所决定的。

925 银吊坠

镀金色银吊坠

925 银镯子

925 银丝

925 银吊坠

925 银丝

镀金色银吊坠

十七、圆圈形

　　圆圈形的银器有见。我们来看一则实例，汉代银镯，"圆圈形"（广西壮族自治区文物工作队，2002）。银器上所谓的圆圈形的造型并不是真正几何意义上的，而是视觉意义上的概念，也就是以视觉为判断标准，不然的话，银镯子通常是不能称之为圆圈形的。因为既然是镯子总得有缺吧！可见银器圆圈形的造型是忽略了缺的，是十分笼统意义上的圆圈。依据这样的标准，实际上相当多的银器都可以称之为圆圈形。我们来看一则实例，汉代银戒指，"圆圈形"（广西壮族自治区文物工作队，2002）。可见戒指的造型也可以称为圆圈形，这样扳指、项圈等类似的造型其实都可以囊括在圆圈形的造型之内。这绝不是一个发掘报告的称谓。我们再来看一则实例，六朝银手镯，M2：7，"圆圈状"（辽宁省文物考古研究所武家昌，2003）。由此可见这种称谓其实很普遍，鉴定时应注意分辨。

925 银嵌锆石戒指

合金镀银戒指

十八、扁平形

扁平形的银器有见。我们来看一则实例，汉代银戒指，"戒面扁平"（广西壮族自治区文物工作队，2002）。可见，扁平形的造型在戒面上呈现了，而且是在较为古老的汉代。其实，这种造型不仅是在汉代，唐宋明清，包括我们当代都是比较流行。在商场内我们可以很容易找到这样造型戒指，而且数量很多。由此可见，一种造型无论经历多少个时代，只要在功能不变的情况下，其造型就不会改变。扁平形的银戒指显然是符合了这样的定律。

925 银吊坠

925 银吊坠

925 银吊坠

925 银莫莫红珊瑚粉色雕花耳钉

十九、叉 形

叉形的银器有见。我们来看一则实例，六朝银钗，"叉形"（南京市博物馆，1998）。由此可见，叉形的造型在银簪上出现。其实这是银簪常见的造型，包括金簪也是这样。在流行趋势上，不仅是六朝时期有见，其他时代基本上都是这样的造型，只是在细节上有所区别。从交叉股数上看，我们来看一则实例，宋代银发钗，M1：3，"双股叉形"（常州市博物馆，1997）。可见是双股插针，这样的造型比较有利于束发，可见古代银器造型在考虑美观的同时总是不忘实用。

二十、鸡心形

　　鸡心形的银器有见。我们来看一则实例，明代镀金银，"呈鸡心状"（南京市博物馆雨花台区文管会等，1999）。可见鸡心形在明代出现了，通常情况下都是一些吊

925 银嵌珍珠吊坠

坠之类，这和我们当代的基本相似。鸡心形的造型在古代不仅仅是在银器之上流行，在金器、珠宝、玉器之上都比较流行。其原因很简单，就是它的形状鸡心形是比较含蓄的一种表达。实际上，鸡心形指的就是人们的内心，古人，包括我们现代人认为心与意识有关，代表爱情、代表友情，总之象征着诸多感情。所以鸡心形的造型在古代和当代的银器上都非常流行，以吊坠、戒指、耳坠等为典型代表。

二十一、球　形

　　球形的银器有见。我们来看一则实例，清代银顶戴，M2：5，"中层球形"（上海市文物管理委员会，1990）。由此可见，球形在顶戴上出现了。而顶戴上的球形只是球形的一种表现方式，实际上，球形的造型应用特别广泛。如多数的串珠是球形，项链、手链、手排、手镯、吊坠等，使人眼花缭乱。当然，银器单珠的情况不是很常见。总之，球形应该是银器当中最为流行的造型之一，特别是在当代异常流行。

925 银吊坠

第四章　识市场

银镯子（三维复原色彩图）·清代

第一节　逛市场

一、国有文物商店

国有文物商店收藏的银器具有其他艺术品销售实体所不具备的优势。一是实力雄厚；二是古代银器数量较多；三是中高级专业鉴定人员多；四是在进货渠道上层层把关；五是国有企业集体定价，价格不会太离谱。因此，国有文物商店是我们购买银器的好去处。基本上每一个省都有国有的文物商店，地域分布较为均衡。下面我们具体来看一看表 4-1。

表 4-1 国有文物商店银器品质优劣表

名称	时代	成色	数量	品质	体积	检测	市场
银器	高古	较纯	极少	优／普	小器为主	通常无	国有文物商店
	明清	较纯	少见	优／普	小器为主	通常无	
	民国	较纯	少见	优／普	小器为主	通常无	
	当代	色银	多	优／普	大小兼备	有／无	

由表 4-1 可见，从时代上看，国有文物商店高古银器有见，但数量比较少，主要以明清及民国银器为多见，当代银器更是流行。古代银器多是随葬在墓葬当中，很多都保存在博物馆中。明清时期之所以在文物商店内能够见到，主要是由于该时期银器传世品比较

多见。当代银器达到了鼎盛，各种各样的银器都有见。如银币、耳钉、银铃、银锁、项圈、顶针、带銙、银盒、银簪、耳环、银坠、银盏、银勺、腰带、银钏、银塔、银带、银梳、银签、银锭、银环、银钗、戒指、银童、银鱼、冥钱、银鼎、银瓶、筷子、银匙、耳挖、银笄、银针、生肖、项链、手串等都有见。从成色上看，银器没有必要达到 100%，因为过于纯的银很软，不利于成型。所以，所谓的纯银是指含银量在 92.5% 的 925 银，这是目前在国际上公认度最大的一种纯银分类方法。也就是说，如果一件器皿是称之为纯银，它的纯度可以有很多，但是不能低于 92.5% 的纯度。古代银器在纯度上优劣是参差不齐，但通常可以达到较纯。我们来看一则实例，宋代银锭"成色达 95%"（江苏省赣榆县博物馆等，1997）。可见这件银锭银含量就少了很多。而当代银器在销售时一般都标明数值，如 925 银或者是 98 银等。当代银器在纯度上主要以"色银"来表述。常见在首饰银器中加入其他的金属。一般是加入纯铜，主要目的就是调节银的软硬程度，以达到制作首饰及其他的目的。如 98 银、925 银、80 银、70 银、60 银、50 银等。当然，这只是一种分类方法，是否是最科学我们不去深究，只不过是市场约定俗成而已。

925 银嵌海蓝宝石戒指

清代银锭

925 银链莫莫红珊瑚吊坠

　　从数量上看，国有文物商店内的银器高古极为少见；明清及民
国时期有见，但数量也是比较少；只有当代银器在数量上比较多见，
可以说是应有尽有。目前，我国银产量非常多。从品质上看，古代
银器在纯度上优劣并存，有的纯度比较高，但有的明显问题，但总
体来看以较纯为主。明清时期基本上纯度都比较高，且较为稳定；
民国时期基本延续明清；当代银器基本用色银中的各种数值，但在
文物商店内多数是纯银，也就是以98银和925银为多见。从体积上看，
国有文物商店内的银器高古、明清、民国都是以小器为主，如戒指
几乎就是一个小薄片。而当代银器基本上是大小兼备，有一些摆件
比较大，如有见一匹马大小的银马、生肖等都常见；而戒指、耳环
等小器在数量上还是占据多数。从检测上看，古代和当代银器通常
没有检测证书。因为，在当代人们的印象中银器其实不算是品级很
高的奢饰品，因为毕竟只有几元钱 1 克的价格。

银镀金色吊坠

925 银吊坠

925 银链优化紫晶吊坠

925 银耳钉

925 银耳钉

925 银吊坠

银镯

925 银吊坠

925 银嵌珍珠戒指

清代花草纹银盒

银执壶（三维复原色彩图）·民国

二、大中型古玩市场

　　大中型古玩市场是银器销售的主战场。

如北京的琉璃厂、潘家园等，以及郑州古玩城、兰州古玩城、武汉古玩城等都属于比较大的古玩市场，集中了很多银器销售商。像北京报国寺只能算作是中型的古玩市场。下面我们具体来看一下表4-2。

表4-2　大中型古玩市场银器品质优劣表

名称	时代	成色	数量	品质	体积	检测	市场
银器	高古	较纯	极少	优／普	小	通常无	大中型古玩市场
	明清	较纯	少见	优／普	小器为主	通常无	
	民国	较纯	少见	优／普	小器为主	通常无	
	当代	色银	多	优／普	大小兼备	有／无	

925银耳钉

925银嵌海蓝宝石戒指

由表 4-2 可见，从时代上看，大中型古玩市场的银器时代特征明确，高古、明清、民国和当代都有见。只是古董银器比较稀少；而当代银器数量比较多而已。从品种上看，银器在古代比较单一，以较纯为多见。从数量上看，高古银器在大型古玩市场出现比较少，而明清及民国时期银器只是有见；大中型市场内的银器主要还是以当代为多见。许多新兴的品牌都在大型古玩市场内有门面，里面的银器琳琅满目，令人眼花缭乱，美不胜收。从品质上看，银器无论是在古代还是当代基本上都是以纯银为上，当然成色不高的情况主要是以古代为主。当代银器在销售上通常都标有色银的数值，所以当代银器在成色上多数都比较足，偶见有不足的情况。从体积上看，大中型古玩市场内的高古银器主要以小件为主，很少见到大器；而明清、民国银器依然是小器流行；当代的银器在体积上则是大小兼备，大者比人高，小者如串珠等都常见。从检测上看，古代银器进行检测的很少见；而当代银器有的有检测证书，另而一些则无。

925 银链子

925 银、铜镀银组合卡扣

925 银嵌珍珠吊坠

925 银吊坠

三、自发形成的古玩市场

这类市场三五户成群，大一点几十户。这类市场不很稳定，有时不停地换地方，但却是我们购买银器的好地方，我们具体来看一下表 4-3。

表 4-3 自发古玩市场银器品质优劣表

名称	时代	成色	数量	品质	体积	检测	市场
银器	高古	较纯					自发古玩市场
	明清	较纯	少见	优／普	小器为主	通常无	
	民国	较纯	少见	优／普	小器为主	通常无	
	当代	色银	少见	优／普／劣	大小兼备	通常无	

银执壶（三维复原色彩图）·民国

925 银吊坠

银吊坠

　　由表 4-3 可见，从时代上看，自发形成的古玩市场上的银器各个时代都有见。明清时期可能还有一些真货；高古银器则真货不多。所以自发形成的古玩市场上的银器真伪难辨。当代银器在自发形成的古玩市场上销售量并不大。从成色上看，自发形成的古玩市场上古代银器成色可以达到较纯。当代银器在纯度上一般都标明，十分清晰。但关键是，如果是假货，这些特点皆不存。从数量上看，明清、民国都很少见，当代也有见。从品质上看，明清和民国时期银器品质优良者有见，普通者也有见，当代的则是参差不齐。特别是一些藏银和苗银也混杂在其中。藏银是铜镍合金的总称，也称白铜，可以不含任何银的成分，这一点我们在购买的时候一定要小心，通常这种市场上都是这样的藏银。苗银也是银器的一种，但它的含银量非常低，也非常混乱，7% ～ 8% 算是好的，大多数只含 2% ～ 3%，有的甚至更低，已经不能称之为银器了。但苗银在做工上精益求精，一丝不苟，从这一点看具有很高的收藏价值。从体积上看，高古、明清及民国银器基本上以小器为主；当代则是大小兼备。从检测上看，这类自发形成的小市场上基本没有检测证书，全靠眼力。

银碗（三维复原色彩图）·民国

银执壶（三维复原色彩图）

四、大型商场

大型商场内也是银器销售的好地方。因为银器本身就是奢侈品，同大型商场血脉相连。大型商场内的银器琳琅满目，各种银器应有尽有，在银器市场上占据着主要位置。下面我们具体来看一下表4-4。

表4-4 大型商场银器品质优劣表

名称	时代	成色	数量	品质	体积	检测	市场
银器	高古						大型商场
	当代	色银	多	优／普	大小兼备	通常无	

925 银链子　　　　　　　　　925 银嵌锆石戒指

由表 4-4 可见，从时代上看，大型商场内的银器主要以当代为主，古代基本没有。从成色上看，商场内银器成色比较有保障，是当代销售银器的主要平台。各种色银值数标明的银器都有见，计价方式通常是以克为主。由于银器比较便宜，单件卖的情况也很多。从数量上看，不同成色的银器应有尽有，戒指、链子、耳坠等都有见。从品质上看，大型商场内的银器在品质上有保障，多数描述与事实相符，是多少色银值就是多少，很少出现欺骗的情况。从体积上看，大型商场内银器大小兼备，大的如高头大马、观音、财神、佛像等，小的如戒指、耳环、项链、手串等都有见。从检测上看，大型商场内的银器一般都有检测证书。

淡水蓝珍珠合金镀银戒指

925 银嵌海蓝宝石戒指

925 银吊坠

925 银嵌锆石戒指

银镯（三维复原色彩图）

五、大型展会

　　大型展会，如银器订货会、工艺品展会、文博会等成为银器销售的新市场。下面我们具体来看一下表4-5。

表4-5　大型展会银器品质优劣表

名称	时代	成色	数量	品质	体积	检测	市场
银器	高古	较纯					
	明清	较纯	少见	优／普	小器为主	通常无	大型展会
	民国	较纯	少见	优／普	小器为主	通常无	
	当代	色银	多	优／普	大小兼备	通常无	

银碗（三维复原色彩图）

925 银吊坠

　　由表 4-5 可见，从时代上看，大型展
会上的银器明清、民国时期的有见，但数量
很少，主要侧重于当代银器的销售。从成色上看，
大型展会银器品种比较多，已知的各种成色的色银，展会上基本都
能找到。如 98 银、925 银、80 银、70 银、60 银、50 银等。从数量
上看，各种银器琳琅满目，数量很多，有很多是批发性质的企业，
可以大量出货。从品质上看，大型展会上的银器在品质上基本可靠，
但也不乏良莠不齐的实例，还是需要我们仔细辨认的。从体积上看，
大型展会上的银器在体积上大小都有见，当然这与银器的计价方式
有关，商家希望自己卖出去的银器越大越好。从检测上看，大型展
会上的银器多数无检测报告。

925 银吊坠

红绿宝石银吊坠

六、网上淘宝

网上购物近些年来成为时尚，同样网上也可以购买到银器。上网搜索会出现许多销售银器的网站。下面我们具体看一下表4-6。

表4-6　网络市场银器品质优劣表

名称	时代	成色	数量	品质	体积	检测	市场
银器	高古	较纯	极少	优／普	小	通常无	网络市场
	明清	较纯	少见	优／普／劣	小器为主	通常无	
	民国	较纯	少见	优／普／劣	小器为主	通常无	
	当代	色银	多	优／普	大小兼备	有／无	

淡水蓝珍珠合金镀银戒指

925银链莫莫红珊瑚兔子吊坠

银执壶·民国（三维复原色彩图）

　　由表 4-6 可见，从时代上看，网上淘宝可以很便捷地买到各个时代的银器，但真正在网上购买银器的不是很多。有一些特别有信誉的老店可能有一些销量。主要是人们感受不到银器的气息，在心理上可能接受度还需要培养。从成色上看，网上银器的成色极全，几乎囊括所有的银器成色，如 98 银、925 银、80 银、70 银、60 银、50 银等，古代和当代都有。从数量上看，各种银器的数量也是非常多，古代少一些。从品质上看，银器的纯度古代也是比较纯，但没有当代规范。当代银器在销售时会将含银量标注在商品标签上。从体积上看，古代银器以小器为主，而当代则是大小兼备，各种银器都有见。从检测上看，网上淘宝而来的银器大多没有检测证书。

925 银嵌珍珠吊坠

七、拍卖行

银器拍卖是拍卖行传统的业务之一，是我们淘宝的好地方，具体我们来看一下表 4-7。

表 4-7 拍卖行银器品质优劣表

名称	时代	成色	数量	品质	体积	检测	市场
银器	高古	较纯	极少	优／普	小	通常无	拍卖行
	明清	较纯	少见	优良	小器为主	通常无	
	民国	较纯	少见	优良	小器为主	通常无	
	当代	色银	多	优／普	大小兼备	通常无	

银碗（三维复原色彩图）·民国

民国银锭

　　由表 4-7 可见，从时代上看，拍卖行拍卖的银器各个历史时期的都有见，但主要以明清、民国及当代银器为主，高古银器有见，但数量极少。从成色上看，拍卖市场上的银器在成色上各种都有见，当代银器以纯度高的银器为主。从数量上看，高古银器极少见有拍卖，而明清、民国时期已经是比较多见，当代偶有见，因为拍卖行毕竟不是销售当代银器的主渠道。从品质上看，古代银器纯度基本上较高；当代银器在拍卖场上则是色银值很明确。从体积上看，古代银器在拍卖行出现基本无大器；明清、民国几乎延续了这一特点，只是偶见大器；当代银器在体积上则是大小兼备。特别大型的器物，如高头大马等常见，人可以骑在上面，可见当代银器是越来越大。从检测上看，拍卖场上的银器一般情况下也没有检测证书。

925 银嵌锆石戒指

八、典当行

典当行也是购买银器的好去处。典当行的特点是对来货把关比较严格，一般都是死当的银器才会被用来销售。具体我们来看下表4-8。

表4-8　典当行银器品质优劣表

名称	时代	成色	数量	品质	体积	检测	市场
银器	高古	较纯	极少	优／普	小	通常无	典当行
	明清	较纯	少见	优良	小器为主	通常无	
	民国	较纯	少见	优良	小器为主	通常无	
	当代	色银	多	优／普	大小兼备	有／无	

由表4-8可见，从时代上看，典当行的银器古代和当代都有见。明清和民国时期的制品虽然不是很多，但是也是时常有见；主要以当代为多见。从成色上看，典当行银器的成色基本上比较好，高古银器以较纯为主；明清时期在色银上比较稳定，也是以较纯为主；民国时期延续明清；当代则是色银值明确，主要以98银及925银为多见。从数量上看，高古银器在典当行极少见，明清和民国时期银

925银链优化钛晶吊坠

925银莫莫红珊瑚粉色雕花耳钉

925 银耳钉

银碟〔三维复原色彩图〕

器有见，当代银器在典当行最为常见，是主流。从品质上看，典当行内的古代和当代的银器在品质上都比较好，这得益于典当行的众多珠宝鉴定人才，一般情况下银器都不至于会看走眼。从体积上看，古代银器的体积一般都比较小，很少见到大器；明清时期的银器主要以小器为主，大器偶见；当代银器大小兼备，工匠们随心所欲地制作银器的各种造型。从检测上看，典当行内古代和当代的银器有检测证书的均不多见。

925 银镯子

银执壶（三维复原色彩图）

第二节 评价格

一、市场参考价

中国古代银器具有很高的保值和升值功能，这是银器自古以来作为贵金属的属性所决定的。银器在商周时期就常见，秦汉时期开始普及，宋元明清时期银器几乎成为了类似钱币一样的一般等价物，民国时期的袁大头是最硬通的货币，当代银器也迅猛发展，以工艺品为主，各种银器琳琅满目，近些年来升值的速度很快。不过银器的价格与时代以及工艺的关系密切，特别是古代银器由于是承载着众多的历史信息，价值很高，所以很多人都以能够收藏到古代银器为荣。如银杯、银碗、银盒、银瓶、银盘，以及各种银饰品等，价格可谓是一路所向披靡，散发着银器的魅力。当代银制品多数并不是以克计价，而是拼工艺，以件论价。当然，古代也是这样。如唐代银鎏金器的价格可以达到几百万，这远远超出了银本身的价格，可见中国古代银器制作成为精美绝伦的艺术品后，博得大家的赞誉，从而实现了保值和升值的功能。

925 银嵌海蓝宝石戒指

925 银镯子

925 银吊坠

　　由上可见，银器的参考价格也比较复杂。下面让我们来看一下银器主要的价格。但是，这个价格只是一个参考。因为本书所介绍的价格是已经抽象过的价格，是研究用的价格，实际上已经隐去了该行业的商业机密，如有雷同，纯属巧合，仅仅是给读者一个参考而已。

唐 银鎏金瓶：660 万～ 680 万元

唐 银鎏金花口瓶：620 万～ 690 万元

清 乾隆银门环：830 万～ 1600 万元

清 乾隆银鎏金嵌宝塔：480 万～ 680 万元

清 银嵌玉鎏金执壶：42 万～ 48 万元

清 银碗：0.8 万～ 1.2 万元

清 錾银葫芦瓶：0.6 万～ 0.9 万元

清 银制发簪：0.1 万～ 0.2 万元

清 银杖：0.5 万～ 0.8 万元

清 银嵌翠手镯：2 万～ 5 万元

清 银嵌玉戒：2 万～ 4 万元

清 银白玉手链：2 万～ 3 万元

清 银印：0.5 万～ 0.7 万元

清 银胸针：0.3 万～ 0.8 万元

清 银手链：3 万～ 7 万元

清 银盒：1 万～ 6 万元

清 紫檀嵌银丝笔舔：4 万～ 6 万元

清 铜嵌银丝炉：0.9 万～ 1.6 万元

清 银锭：2 万～ 5 万元

清 十两银锭：5 万～ 8 万元

清 五十两银锭：25 万～ 35 万元

清 湖北省造宣统元宝库平七钱二分银币：0.2 万～ 0.3 万元

清 广东省造光绪元宝 宣统元宝库平七钱二分银币：0.3 万～ 0.4 万元

清 四川省造光绪元宝库平七钱二分银币：0.2 万～ 0.6 万元

清 北洋造光绪元宝库平七钱二分银币：0.2 万～ 0.4 万元

清 江南省造甲辰 壬寅光绪元宝库平七钱二分：0.2 万～ 0.6 万元

清 江南省造辛丑 庚子光绪元宝库平七钱二分银币：0.4 万～ 0.6 万元

清 江南省造戊戌光绪元宝库平七钱二分银币：2.8 万～ 3.8 万元

清 吉林省造乙巳光绪元宝库平七钱二分银币：1.6 万～ 3.6 万元

清 光绪二十四年奉天机器局造大清伍角银币：3.8 万～ 5.3 万元

清 光绪二十四年奉天机器局造大清壹圆银币：0.33 万～ 5.2 万元

清 光绪二十四年北洋机器局造大清壹圆银币：0.18 万～ 2.8 万元

清 光绪二十五年北洋造光绪元宝库平七钱二分银币：2.3 万～ 3.3 万元

清 光绪二十三年北洋机器局造大清壹圆银币：6.3 万～ 7.8 万元

清 光绪三十年湖北省造大清银币背双龙库平一两：9.6 万～ 18 万元

清 宣统年造大清银币壹圆：62 万～ 120 万元

清 宣统三年大清银币壹圆：0.2 万～ 3 万元

清 宣统三年大清银币反龙壹圆：130 万～ 260 万元

民国 山西"晋泰银号"五两腰锭：0.8 万～ 1 万元

民国 银制乘槎：50.6 万～ 58 万元

民国 民国十七年贵州省政府造贵州银币壹圆：3.3 万～ 4.8 万元

二、砍价技巧

砍价是一种技巧，但并不是根本性的商业活动，它的目的就是与对方讨价还价，找到对自己最有利的因素。但从根本上讲砍价只是一种技巧，理论上只能将虚高的价格谈下来，但当接近成本时显然是无法真正砍价的。特别是当代银制品的价格比较透明，所以忽略银器的时代及工艺水平、纯度等来砍价，显然也就失去了意义。

通常银器的砍价主要有这几个方面：一是纯度，银器首先要搞清楚纯度，特别是古代银器在纯度上优劣参差不齐，当代银器在纯度上一般比较好，都标明有色银值，而古代银器通常要根据色彩、锈蚀等应判断银器的纯度，这是砍价的一个必要因素。二是品质，古代银器在经历了岁月长河之后损失惨重，大多数银器不能像金器那样完好无损地保存下来，主要是锈蚀比较严重，这是由银器的固有的物理性质所决定的。所以银器的品质对于其价格的影响很大。当然，不同时代的银器在价值上是不同的，从而成为砍价的利器。三是精致程度。中国古代银器在精致程度上可以分为精致、普通、粗制三个等级，价格自然也是根据等级而分为三六九等。所以，将自己要购买的银器纳入相应的等级，这是砍价的基础。总之，银器的砍价技巧涉及时代、体积、重量、纯度等诸多方面，从中找出缺陷，必将成为砍价利器。

925 银、铜镀银组合卡扣

925 银链莫莫红珊瑚球吊坠

925 银链

中华民国壹圆银币

925 银吊坠

银镯

银铃铛手镯

第三节　懂保养

一、清　洗

　　清洗是收藏到银器之后很多人要进行的一项工作，目的就是要把银器表面清除干净。在清洗的过程当中首先要保护银器不受到伤害，一般放入水中清洗都没有问题，通常是温水，用洗涤剂也可以，但是需要用软布擦干。不过这样只能清洗掉灰尘。对于已经氧化的银器，也可以用稀释后的醋清洗，通常效果都比较好。但是对于有明显锈蚀者应放入苏打水中清洗。但以上基本是清洗当代银器，对于珍贵的古代银器的清洗，通常情况下需要送交专业机构进行，自己不能随意清洗，以免对银器造成伤害。

银镯（三维复原色彩图）·清代

银碟（三维复原色彩图）·清代

925 银嵌珍珠戒指

二、修　复

　　古代银器历经沧桑风雨，大多数需要修复，但多是除去黑色的氧化层。另外，就是将变形的银器重新塑形的情况比较多见。对于古银器通常需要送交专业修复机构，而不是自己进行简单的锤揲。

三、锈　蚀

　　古代银器容易生锈，其实所有的银器都很容易与空气中的氧发生反应。当然人们也采取了很多方法，如现在外镀白金等较为流行，既所谓的素银，目的是延缓银在空气中氧化的速度，防止变黑、发黄等缺陷。但对于古代银器来讲，显然锈蚀还是比较严重。不过，不必担心，一般专业机构都可以处理。

银碟（三维复原色彩图）·清代

925 银吊坠

四、日常维护

银器日常维护的第一步是进行测量，对银器的长度、高度、厚度等有效数据进行测量。目的很明确，就是对银器进行研究，以及防止被盗或是被调换。第二步是进行拍照，如正视图、俯视图和侧视图等，给银器保留一个完整的影像资料。第三步是建卡，银器收藏当中很多机构，如博

925 银吊坠

物馆等，通常给银器建立卡片。建卡内容如名称（包括原来的名字和现在的名字，以及规范的名称）；其次是年代，就是这件银器的制造年代、考古学年代；还有质地、功能、工艺技法、形态特征等的详细文字描述。这样我们就完成了对古银器收藏最基本的工作。第四步是建账，机构收藏的银器，如博物馆通常在测量、拍照、建卡片、包括绘图等完成以后，还需要入国家财产总登记账，和分类账两种，一式一份，不能复制。主要内容是将文物编号，有总登记号、名称、年代、质地、数量、尺寸、级别、完残程度；以及入藏日期等。总登记账要求有电子和纸质两种，是文物的基本账册。藏品分类账也是由总登记号、分类号、名称、年代、质地等组成，以备查阅。第五是防止磕碰，银器在保养上防止磕碰是一项很重要的工作。银器虽然不容易摔裂，但容易变形，因此在运输过程当中最好是独立包装，避免碰撞。第六是对于银器不仅仅要测量，而且还要进行称重，避免出现事故。

925 银链莫莫红珊瑚白枝吊坠

银铃铛手镯

925 银吊坠

925 银、铜镀银组合卡扣

五、相对湿度

　　银器的保存在相对湿度上一般应保持在 50% 左右，如果相对湿度过大，容易生锈，对保存银器不利。同时，也不易过于干燥，保管时还应注意根据银器的具体情况来适度调整相对湿度。

六、保存方法

　　银器一般应该用专用的聚乙烯袋子包装，有的珍贵的银器应用双层袋子进行包装，以确保其在真空的环境下保存。这可能是比较好的方法。但是如果是佩戴的银器，显然是过一段时间需要清洗一次。不必过于苛求略微发黑的情况，因为这是银器与空气接触自然氧化的正常反应。

925 银嵌锆石戒指

银戒指·清代

银执壶〔三维复原色彩图〕·民国

第四节　市场趋势

一、价值判断

　　价值判断就是评价值，我们所作了很多的工作，就是要做到能够评判价值。在评判价值的过程中，也许一件银器有很多的价值，但一般来讲我们要能够判断银器的三大价值。即银器的研究价值、艺术价值、经济价值。当然，这三大价值是建立在诸多鉴定要点的基础之上的。研究价值主要是指在科研上的价值。如中国古代银器承载着众多的历史信息，可以反映出当时政治、经济、文化等诸多社会状况，复原古代社会普通民众生活的点点滴滴，具有很高的历史研究价值等，这些都是研究价值的具体体现。当然，当代银器在研究价值上差一些，多数是工艺上的研究价值。总之，银器在历史上是人们富裕美好生活的象征，对于历史学、考古学、人类学、博物馆学、民族学、文物学等诸多领域都有着重要的研究价值，日益成为人们关注的焦点。而艺术价值更为复杂，如银器的造型艺术、

925 银丝

925 银吊坠

银镀金色吊坠

925 银吊坠

纹饰、做工、铭文、錾刻技术等，都是同时代艺术水平和思想观念
的体现。如古代银器基本上都是选料考究，纹饰精美，线条流畅，
凝重严谨之器。我们来看一则实例，宋代银锭，"经检验纯度为
98%"（临沂市博物馆等，1999）。由此可见，在宋代银器的纯度非
常高，已接近纯银，具有较高的艺术价值。而我们收藏的目的之一
就是要挖掘这些艺术价值。另外，在研究价值和艺术价值的基础上，
中国古代银器具有很高的经济价值。其研究价值、艺术价值、经济
价值互为支撑，相辅相成，呈现出的是正比的关系。研究价值和艺
术价值越高，经济价值就会越高；反之经济价值则逐渐降低。另外，
银器还受到"物以稀为贵"、工艺水平、时代、造型、纹饰等诸多
要素的影响。其次就是品相，经济价值受到品相的影响，品相优者
经济价值就高，反之则低。

清代银锭

925 银链莫莫红珊瑚兔子吊坠

二、保值与升值

中国古代银器有着悠久的历史，与人们的美好生活息息相关。宋元明清时期散碎银子基本上可以直接买东西，作为货币来使用；直至当代，银器依然是非常鼎盛，银筷子、银碗、银盘、银勺子等在一些高档餐厅都可以经常见到，在家庭中也可以见到，佩戴和装饰银饰品的也是十分常见，比金器更多、更随意。当然，历史上每个不同的历史时期所流行的银器有所不同，其价值也是各不相同。从银器收藏的历史来看，银器收藏的兴盛和盛世呈现出正比的关系。越是盛世，银器的价值越高。如当今，一些古代银器的价格已经突破几百万；但是如果是战乱的年代，这样的银器值不了几个钱。可

民国银锭

925 银镯子

925 银莫莫红珊瑚加色雕花耳钉

清代壹圆银币

见，银器也是盛世之器，在盛世，银器会受到人们追捧，趋之若鹜。特别是近些年来股市低迷、楼市不稳有所加剧，越来越多的人把目光投向了收藏市场，在这种背景之下银器与资本结缘，成为资本追逐的对象。工艺银器的价格比较稳定，而且这一趋势依然在继续。从数量上看，对于古代银器而言已是不可再生，这是其价格不断上升的原动力。因为稀缺，将一直存在。当代银器以工艺取胜，许多是精美绝伦的艺术珍品，同样具有很高的收藏价值。从品质上看，银器对品质的追求是永恒的，银器并非都是精品力作，但人们对于银器精致程度的追求却是无止境的。总之，银器收藏以精品为主，精品银器是那么贴近生活，那么富有生活气息，无论是古代还是当代银器都必将会具有很强的保值和升值潜力。

925 银链莫莫红珊瑚葫芦吊坠

925 银链莫莫红珊瑚白枝吊坠

参考文献

[1] 临沂市博物馆冯沂.山东临沂市出土一件宋代银锭[J].考古,1999(5).

[2] 江苏省赣榆县博物馆李克文.江苏赣榆县出土宋代银铤[J].考古,1997(9).

[3] 西安市文物保护考古所.西安财政干部培训中心汉、后赵墓发掘简报[J].文博,2000(4).

[4] 驻马店市文物工作队,正阳县文物管理所.河南正阳李家汉墓发掘简报[J].中原文物,2002(5).

[5] 浙江省文物考古研究所.杭州雷峰塔地宫的清理[J].考古,2002(7).

[6] 韦正,李虎仁,邹厚本.江苏徐州市狮子山西汉墓的发掘与收获[J].考古,2000(4).

[7] 辽宁省文物考古研究所,本溪市博物馆桓,仁县文物管理所.辽宁桓仁县高丽墓子高句丽积石墓[J].考古,1999(4).

[8] 江西省文物考古研究所,南昌市博物馆.南昌火车站东晋墓葬群发掘简报[J].文物,1990(4).

[9] 何民华.上海市李惠利中学明代墓群发掘简报[J].东南文化,1999(6).

[10] 常熟博物馆.常熟市虞山明温州知府陆润夫妇合葬墓发掘简报[J].东南文化,2004(1).

[11] 云南省文物考古研究所,玉溪市文物管理所,江川县文化局.云南江川县李家山古墓群第二次发掘[J].考古,2001(12).

[12] 王银田,韩生存.大同市齐家坡北魏墓发掘简报[J].文物季刊,1995(1).

[13] 南京市博物馆,雨花台区文管会.江苏南京市邓府山明佟卜年妻陈氏墓[J].考古,1999(10).

[14] 湖南省文物考古研究所,永州市芝山区文物管理所.湖南永州市鹞子岭二号西汉墓[J].考古,2001(4).

[15] 广西壮族自治区文物工作队.巴东县西壤口古墓葬2000年发掘简报[J].文物,2000(3).

[16] 南阳市文物工作队.南阳第二胶片厂汉墓发掘简报[J].华夏考古,1994(2).

[17] 广西壮族自治区文物工作队.广西贵港市马鞍岭东汉墓[J].考古,2002(3).

[18] 广东省文物考古研究所,和平县博物馆.广东和平县晋至五代墓葬的清理[J].考古,2000(6).

[19] 偃师商城博物馆.河南偃师唐墓发掘报告[J].华夏考古,1995(1).

[20] 郑东.福建厦门市下忠唐墓的清理[J].考古,2002(9).

[21] 青海省文物考古研究所.青海乌兰县大南湾遗址试掘简报[J].考古,2002(12).

银执壶（三维复原色彩图）·清代

[22] 郴州市文物事业管理处雷子干.湖南郴州市竹叶冲唐墓 [J]. 考古 ,2000(5).

[23] 彰武县文物管理所.辽宁彰武县东平村辽墓发掘简报 [J]. 北方文物 ,1999(1).

[24] 辽宁省文物考古研究所 , 阜新市文物管理办公室.辽宁阜新梯子庙二、三号辽墓发掘简报 [J]. 北方文物 ,2004(1).

[25] 河北省文物研究所.河北平山县两岔宋墓 [J]. 考古 ,2000(3).

[26] 常州市博物馆.江苏常州市红梅新村宋墓 [J]. 考古 ,1997(11).

[27] 内蒙古文物考古研究所 , 锡林郭勒盟文物管理站 , 多伦县文物管理所.元上都城南砧子山南区墓葬发掘报告 [J]. 内蒙古文物考古 ,1990(4).

[28] 南京市博物馆.江苏南京市明黔国公沐昌祚、沐睿墓 [J]. 考古 ,1999(10).

[29] 南京市博物馆.江苏南京市北郊郭家山东吴纪年墓 [J]. 考古 ,1998(8).

[30] 黑龙江省文物考古研究所.黑龙江宁安市虹鳟鱼场墓地的发掘 [J]. 考古 ,2001(9).

[31] 上海市文物管理委员会.上海市天钥桥路清代墓葬发掘简报 [J]. 文物 ,1990(4).

[32] 南京市博物馆.江苏南京市明黔国公康茂才墓 [J]. 考古 ,1999(10).

[33] 范毓周.简论巴东出土的三国银印 [J]. 考古 ,1997(12).

[34] 广西壮族自治区文物工作队 , 合浦县博物馆.广西合浦县九只岭东汉墓 [J]. 考古 ,2003(10).

[35] 长沙市文物考古研究所.长沙市新港晋墓的清理 [J]. 考古 ,2003(5).

[36] 孝感市博物馆熊卜发、陈明芳.湖北孝感市徐家坟宋墓的清理 [J]. 考古 ,2001(3).

[37] 南京市博物馆 , 雨花台区文化局.江苏南京市戚家山明墓发掘简报 [J]. 考古 ,1999(10).

[38] 南京市博物馆.江苏南京市明黔国公康茂才墓 [J]. 考古 ,1999(10).

[39] 南京市博物馆 , 雨花台区文化局.江苏南京市戚家山明墓发掘简报 [J]. 考古 ,1999(10).

[40] 新疆文物考古研究所.新疆尉犁县营盘墓地 1999 年发掘简报 [J]. 考古 ,2002(6).

[41] 中山大学人类学系 , 湖北省文物局三峡办.湖北省巴东县孔包汉墓发掘报告 [J]. 四川文物 ,2003(6).

[42] 广西壮族自治区文物工作队.广西北海市盘子岭东汉墓 [J]. 考古 ,1998(11).

[43] 辽宁省文物考古研究所武家昌.辽宁北票市大板营子鲜卑墓的清理 [J]. 考古 ,2003(5).